곰돌이 푸 아트북

E. H. 셰퍼드가 그린 위니 더 푸와 친구들

글·제임스 캠벨 | 서문·미네트 셰퍼드

곰돌이 푸 아트북: E. H. 셰퍼드가 그린 위니 더 푸와 친구들
The Art of Winnie-the-pooh: How E.H. Shepard Illustrated an Icon

1판 1쇄 2020년 6월 10일

글 제임스 캠벨James Campbell
서 문 미네트 셰퍼드Minette Shepard
옮긴이 김문주
펴낸이 하진석
펴낸곳 ART NOUVEAU
주 소 서울시 마포구 독막로3길 51
전 화 02-518-3919
팩 스 0505-318-3919
이메일 book@charmdol.com

ISBN 979-11-87824-61-9 03600

* 이 책 내용의 전부나 일부를 이용하려면 반드시 저작권자와 참돌의 서면 동의를 받아야 합니다.
* 책값은 뒤표지에 있습니다.
* 잘못된 책은 구입하신 곳에서 바꾸어 드립니다.
* 우리나라에 이미 출간되었거나 잘 알려진 작품은 우리말 제목으로만 표기하고, 그 외의 작품은 우리말과 원어를
 처음에 함께 표기하였습니다.

애러비에게

1963년의 어니스트 셰퍼드와 증손녀 아라벨라 헌트

차례

서문

나의 할아버지 E. H. 셰퍼드가 제1차 세계대전 중에 작업한 작품 모음집 《셰퍼드의 전쟁Shepard's War》이 긍정적인 반응을 얻었다는 소식에 매우 기뻤다. 그 덕에 할아버지가 남긴 광범위한 아카이브를 다시 살펴볼 용기를 얻었다. 할아버지가 그린 가장 유명한 그림, 즉 100 에이커 숲에 사는 위니 더 푸와 다른 동물들에 대한 새로운 이야기들이 더 있는지 살펴보기 위해서였다.

위니 더 푸의 그림은 세계적으로 유명하지만, 어떻게 탄생하게 되었는지는 거의 알려져 있지 않다. 하나의 아이콘이 된 이 삽화들을 창작해내기 위해 할아버지가 A. A. 밀른 씨와 어떻게 협력하고 작업했는지에 대해서도 마찬가지다. 이 책에 실린 스케치와 소묘, 삽화는 할아버지의 그림이 탄생한 과정을 쉽게 이해하는 데 도움이 될 것이다. 사람들의 사랑을 한 몸에 받고 있는, 크리스토퍼 로빈의 상상 속 장난감과 동물들에 대한 묘사들을 끄집어낸 과정 말이다.

위니 더 푸 시리즈는 당시에는 흔치 않게 밀른과 우리 할아버지 사이의 멋진 협업으로 만들어졌다. 그때는 글을 먼저 쓴 뒤 출판사가 삽화가에게 의뢰를 해서 책의 군데군데에 삽화를 집어넣는 것이 일반적이었다. 그림을 꼭 관련 있는 글 가까이에 배치하는 것도 아니었다. 그러나 《우리가 아주아주 어렸을 적에When We Were Very Young》가 엄청난 성공을 거두면서 앨런 밀른 씨와 할아버지는 함께 작업할 때 독자들에게 매끄러운 경험을 제공한다면 훨씬 더 많은 것을 이뤄낼 수 있음을 깨달았다. 합동 창작 과정을 하며 두 분은 정기적으로 만나서 저마다 맡은 부분에 대해 토론했다. 그러면서 제안을 하고, 고치거나 수정할 부분을 제시하고, 가끔은 인쇄된 지면의 배열에 대해서도 고민했다. 당시에는 드문 일이었다. 따라서 이 책들에서 삽화란 나중에 그려서 본문의 아무 곳에나 끼워 넣는 대상이 아니라 이야기의 필수적인 요소라고 보는 최초의 시도가 됐다.

이 시기에 할아버지는 자신의 모든 작품에 겸손과 인간성이라는 위대한 정신을 불어넣었다. 어느 정도는 할아버지가 제1차 세계대전 동안 겪었던 경험들과 자녀들이

1943년 미네트 셰퍼드

어렸을 적 행복했던 가정생활에 대한 기억이 위니 더 푸가 지닌 어린 시절의 순수함으로 피어난 게 아닐까하고 생각했다. 할아버지는 당신의 미술 작품에 유머 감각과 솔직함, 그리고 진정성을 그대로 담았다. 이는 할아버지가 일뿐 아니라 인생에 대해 접근하는 방식의 특징이기도 했다. 이 세상 수많은 어린이들에게 큰 의미를 지닌 이 아름다운 그림들을 되돌아봤을 때, 나는 할아버지에 대해 특별하고도 인간적인 유대감을 느꼈다. 당시에는 미처 몰랐지만 내가 아주 어렸을 때 곰 인형 그라울러를 가지고 놀았던 일은 엄청난 특권이었다. 바로 그 인형이 위니 더 푸의 모델이 됐으니까 말이다. 여러분이 이 책에 실린 삽화와 소묘, 사진들, 작품들이 탄생한 과정을 보고 읽으면서 내가 그림들을 다시 발견했던 때처럼 즐길 수 있길 진심으로 바란다.

2017년 서식스에서
미네트 헌트(결혼 전 성은 셰퍼드)

들어가면서

위니 더 푸, 아니 곰돌이 푸는 우리의 문화유산에서 독특한 울림을 만들어낸다. 도쿄부터 LA까지, 그리고 멜버른부터 코펜하겐까지, 이 세상 어느 곳에서든 사람들은 푸의 그림을 알아보고 미소를 띤다.

E. H. 셰퍼드는 이름만 들어도 누구나 아는 몇 안 되는 삽화가다. 세상을 떠난 지 사십 년이 넘었어도, 역사상 가장 유명한 책들 중 일부는 출간된 지 구십 년이 지났어도 그렇다. 눈을 감고 푸의 이미지를 떠올려보자. 두말 할 필요 없이 E. H. 셰퍼드가 그린 그림들, 우리가 사랑하고 그리움을 자아내는 상징적인 그림들이 떠오를 것이다. 위니 더 푸 책이라고 부르는 《우리가 아주아주 어렸을 적에》, 《위니 더 푸》, 《이제 우리는 여섯 살Now We Are Six》, 《푸 모퉁이에 있는 집》 등 네 권은 지금까지 단 한 번도 절판된 적 없고 셀 수도 없을 만큼 다양한 판본이 나왔다. 그러나 우스운 곰과 그 친구들의 그림이 어떻게 탄생하게 됐는지에 관한 이야기는 상대적으로 적다.

이 책이 바로 그 이야기를 들려주면서, A. A. 밀른과 E. H. 셰퍼드가 함께 이야기와 그림의 마리아주를 만들어낸 방식에 대해 다룬다. 마리아주야말로 위니 더 푸가 시대를 초월한 매력을 지닐 수 있는 핵심이라 할 수 있다. 또한 서리대학교와 셰퍼드 가문의 아카이브, 개인 소장품 등으로 보관되어 있던 수많은 미공개 소묘와 스케치, 사용되지 않은 삽화 등을 통해 푸와 다른 친숙한 캐릭터들의 이미지가 어떻게 개발되고 발전했는지 보여준다.

사람들은 E. H. 셰퍼드를 네 권의 푸 시리즈와 《버드나무에 부는 바람》에 실린 대표적인 동화용 삽화(《위니 더 푸》 책에서는 이를 '장식'이라고 표현했다)로 기억한다. 모두가 1920년대 초반에 시작해 십 년 동안 이뤄진 작업들이다.

그러나 셰퍼드는 단순히 동화책에 그림을 그리는 삽화가가 아니었다. 그는 삽화가뿐 아니라 예술가로서 유년 시절인 1880년대에 첫 작품을 내놓았지만 1970년대에도 여전히 그림을 그렸다. 폭넓은 주제와 장르를 넘나드는 적극적인 작품 활동으로 채워진 놀라운 100년이었다. 많은 사람들이 셰퍼드가 푸 시리즈의 '장식'에 자신의 개인적

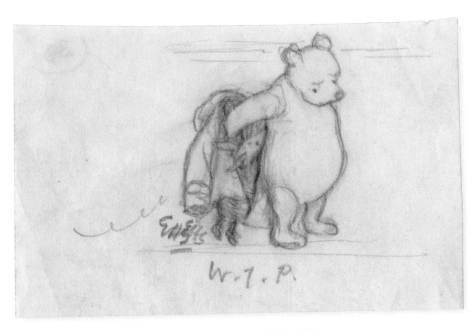

걱정스러운 표정을 짓고 더플코트를 입느라 낑낑대는 위니 더 푸의 초기 스케치

경험을 풍부히 불어넣었다고 느끼고 있다. 셰퍼드는 아들의 곰 인형 그라울러를 위니 더 푸의 모델로 삼았다. 또한 매력적이고 순수하며 엉뚱한 그의 그림에서 이상적이고 평화로웠던 에드워드 7세 시대를 찬찬히 떠올리게 된다. 그 시절 셰퍼드의 아이들은 크리스토퍼 로빈과 같은 나이였다. 셰퍼드는 당시에는 흔치 않게 육아에 적극적으로 참여하는 아버지로, 역할 놀이를 하는가 하면 아이들의 놀이에 끼기 위해 옷상자도 뒤졌다.

밀른과 셰퍼드가 직접적으로 경험해야 했던 제1차 세계대전의 트라우마, 평화를 되찾은 시대에 곧바로 닥친 스페인 독감의 창궐, 만연한 실업, 그 외에 사회적 문제 같은 어려움들은 가끔 버겁게 느꼈을 것이다. 그렇기 때문에 위니 더 푸의 이야기와 표현 방식은 현실에서 도피해 마음을 달래줄 환상을 절실히 바랐던 남녀노소 모두의 마음

에 깊게 와 닿았을 터다.

　주로 런던과 애쉬다운 숲에서 펼쳐지는 이야기와 시는 철저히 '영국적'이었지만, 이 책은 그러한 태생적 한계에서 벗어나 영어권 국가뿐 아니라 (라틴어를 포함해) 세계 다양한 언어로 번역되어 판매됐다. 그러나 판본이나 언어, 국가를 초월해 한결 같은 부분이 하나 남아 있으니, 바로 그의 '장식'들이다. 셰퍼드의 그림들은 보편적인 매력을 지녔고, 번역이 필요 없다. 그러면서도 어른과 아이에게 영원한 감동을 안겨준다.

　밀른은 1928년 이후 더 이상 푸와 친구들에 대한 글을 쓰지 않게 됐지만 셰퍼드는 1976년 아흔여섯 살의 나이로 세상을 떠나기 직전까지 네 권의 원작에 대한 새로운 판본을 위해 그리고 색칠하며 삽화를 그렸다. 이 책에서 여러분은 지금까지 볼 수 없었던 새로운 스케치와 밑그림, 초안 등을 만나보면서, 위니 더 푸에게 생명을 불어넣은 창조적 과정에 대해 새로이 이해하게 될 것이다. 셰퍼드는 결코 그 '곰'에 질려 하지 않았고, 위니 더 푸의 캐릭터들과 그림들이 세계로 뻗어나가 사람들과 이어지고 있음을 언제나 염두에 두고 있었다. 셰퍼드가 오늘날 《위니 더 푸》 책들과 《버드나무에 부는 바람》이 둘 다 아동문학에서 열 손가락 안에 드는 명작임을 안다면 분명 놀라워할 것이다. 그는 아주 겸손한 천재였으니까.

CHAPTER 1

셰퍼드와 밀른의
유년기

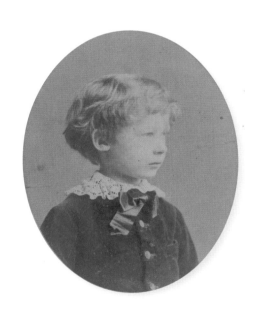

어니스트 하워드 셰퍼드는 1879년 12월 10일 런던에서 건축가 헨리 셰퍼드와 아내 제시 리의 셋째이자 막내로 태어났다. 셰퍼드가 태어났을 때만 해도 가족들은 세인트존스 우드의 스프링필드 로드에서 살았지만 곧 리젠트 파크 근처 켄트 테라스로 옮겼다. 그들은 안락한, 중산층의 삶이었다. 또한 부모 모두 예술계와 문학계 쪽으로 여러 인맥을 갖춘 직업적 배경을 가지고 있었다.

헨리 셰퍼드 가족은 부유했고, 아버지는 성공적인 부동산개발업자이자 건축업자

올더숏 근처에서 훈련을
받다가 휴식을 취하는
경기병들을 그린 유년 시절
셰퍼드의 스케치

였으며 블룸즈버리의 고든 스퀘어 모퉁이에 대저택을 지었다. 그곳에서 헨리는 결혼
하지 않은 누나들을 비롯해 대가족과 함께 살았다. 부모님의 죽음 후 네 자매는 고든
스퀘어 저택에서 머물면서 셰퍼드의 아이들이 여름방학 동안 함께 지낼 수 있도록 초
대하곤 했다. 여름이면 헨리 셰퍼드는 '시골'에 집을 빌렸다. 처음에 고모들은 기차의
안정성(당시에는 혁신적이었다)에 대해 불안해했지만 '시골'은 윔블던이나 하이게이트
같은 런던의 교외 지역이었다. 기차에 대한 불안감이 가시자 고모들은 대담해졌고 아
이들은 런던 인근에 있는 집을 빌려 즐거운 휴가를 보낼 수 있었다. 심지어 햄프셔처럼
먼 곳까지 나가기도 했다. 셰퍼드는 어렸을 때부터 군인이나 군대에 관련된 것들에 매
료되었는데 올더숏(영국 햄프셔주 북동부의 도시로 영국군 훈련소가 있었다-옮긴이)에서
훈련을 받던 경기병 무리를 좇다가 길가에서 휴식을 취하는 모습을 담은 초기 스케치
를 남기기도 했다.

　셰퍼드의 어린 시절은 여러 면에서 이상적이었다. 동년배 그 누구보다 부모님,

특히나 어머니와 가까이 지냈다. 형제 에셀과 시릴과도 사이가 좋았고, '아래층에서 지내는' 가정부들과도 애정 어린 관계를 형성했다. 그는 어릴 때부터 그림을 그리도록 격려를 받았고, 지금껏 남아 있는 유년기 그림들 중 일부는 1880년대 중반까지 거슬러 올라간다. 당시 셰퍼드는 빅토리아 여왕 즉위 50주년 행사, 베이스워터의 와틀리스 백화점에서 발생한 대화재 현장, 그리고 조지 왕자와 마리아 폰 테크 공녀(훗날 조지 5세와 메리 왕비)의 왕실 결혼식 등을 포함해 시대 주요 사건들을 일부 기록으로 남겼다. 펜과 잉크로 그린 이 매력적인 소묘는 기마대의 위풍당당한 에스코트와 함께 중심부에는 왕실 마차가 지나가고 이를 환영하는 길거리 인파와 건물들로부터 행렬을 내려다보는 구경꾼들 등을 담아 멋진 인상을 안겨준다. 열세 살 소년으로서는 두드러지게 뛰어난 작품이다. 셰퍼드는 자서전인 《기억 저편에Drawn from Memory》(1957)에서 이 행복한 시기를 훌륭히 복기하고 있다.

그러나 안타깝게도 어머니 제시는 셰퍼드가 열 살이 되던 해, 병에 걸려 세상을 떠나고 만다. 어머니의 죽음은 여러 면에서 셰퍼드의 더없이 행복하고 단순했던 유년기에

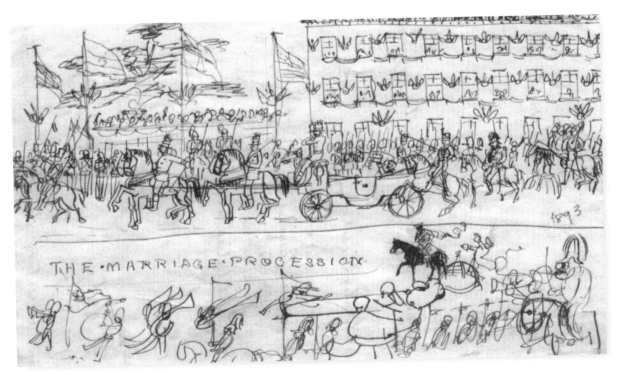

열세 살의 셰퍼드는 1893년 런던에서 이뤄진 요크의 공작 조지 왕자와 마리아 폰 테크 공녀 간의 혼례 행렬을 스케치했다.

종지부를 찍는 사건이 됐다. 헨리 부부는 금술이 좋았기에 헨리는 아내의 죽음에 몹시
도 괴로워했고 다소 적절히 대처하지 못했던 것 같다. 에셀과 시릴, 어니스트는 고든
스퀘어의 고모들 곁으로 보내졌다. 처음에는 그저 잠시만 머물 계획이었지만 결국에
는 거의 1년 동안 고모들과 함께 살면서 켄트 테라스의 집으로 돌아가지 못하게 됐다.
그 무렵 헨리 셰퍼드는 경제적으로 내리막길을 걷게 됐고, 가족들은 런던에서 더 싼 지
역으로 여러 번 거처를 옮겨 다니며 고통받았다. 헨리의 형은 웨스트 런던 지역에 있는
세인트폴 학교의 교사였다. 그 덕에 수업료 혜택을 받을 수 있는 계약을 맺을 수 있었
고, 형제들은 통학생으로 학교에 다닐 수 있었다. 어니스트의 뛰어난 미술적 재능이 눈
에 띄기 시작한 것은 바로 세인트폴 학교에서였다. 교장은 그를 위해 특별 소묘 수업을
개설했고, 토요일이면 실제 모델을 보고 그림을 그릴 수 있도록 헤덜리 예술 학교로 그
를 보냈다. 셰퍼드가 당시 런던에서 가장 권위 있는 예술 학교 가운데 하나인 왕립 미
술 아카데미의 장학생 선발 시험에 응시할 수 있도록 준비를 돕기 위해서였다.

　　셰퍼드는 왕립 아카데미의 장학생이 됐고, 재학 시절 더 많은 상과 상장을 받았다.
그 덕에 아버지의 건강과 경제적 상황이 악화됐음에도 불구하고 너무나 간절하던 경
제적 독립과 안정을 얻을 수 있었다. 가족들은 더 맑은 공기와 값싼 주거 비용을 찾아

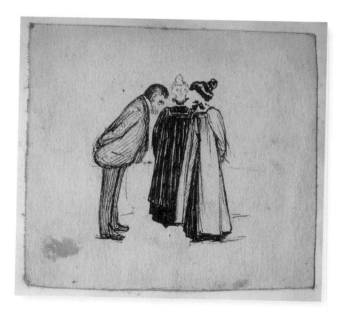

(14~15쪽)
인물을 표현하는 셰퍼드의
유년기 재능을 보여주는 학교
스케치북 중 일부

블랙히스로 이사했고, 셰퍼드는 형제들과 함께 아버지를 돌보기 위해 친구와 나눠쓰던 첼시의 작업실을 포기했다. 1902년, 헨리는 고작 쉰여섯의 나이에 세상을 떠났다. 에셀은 결혼하는 대신 영국성공회의 선교사가 되어 많은 시간을 인도에서 보냈고, 시릴은 로이드 런던보험시장의 보험업자로 취직했다. 셰퍼드는 우등생으로 왕립 아카데미를 졸업했고, 정기적으로 전시회를 열고 왕립 아카데미 여름 전시회에 유화로 된 초상화를 출품하는 영광도 누렸다. 여름 전시회에서 그의 그림은 '선線 상에' 걸렸고(명예의 표시로 사람들의 눈높이에 맞춰 그림이 걸렸다는 의미) 그가 무명의 화가임을 감안하면 좋은 가격에 팔렸다.

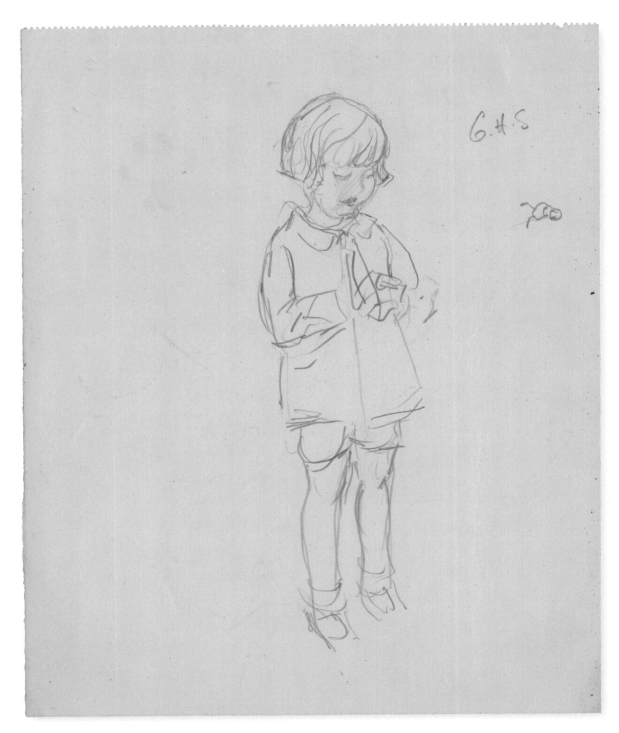

네 살의 그레이엄 하워드 셰퍼드를 그린 연필 스케치

이때쯤 셰퍼드는 한 학생을 만나 사랑에 빠졌는데 가족들과 가까운 친구들이 '파이'라고 불렀던 플로렌스 채플린이었다. 파이는 셰퍼드보다 네 살 연상이었고 비슷한 수준의 집안 출신이었다. 셰퍼드는 파이가 자기에게 관심이 없다고 확신하면서 가까이 다가가기를 두려워했다. 그러나 머지않아 용기를 쥐어짜서 자신의 감정을 고백했고 그녀가 사랑을 받아주자 놀라워했다. 둘은 결혼하기로 결심했다. 다만, 둘 다 가진 돈이 없었고 그 이유로 파이의 홀어머니가 결혼을 반대할 것이라 생각했다. 하지만 파이의 어머니는 그에게 생명보험이 있는지 물었을 뿐이었고, 이를 바탕으로 결혼을 허락했다. 셰퍼드와 파이는 1904년 결혼해 서리의 주도州都 길퍼드 바로 남쪽에 있는 쉘리 그린의 소박한 오두막에서 가정을 꾸렸다. 둘은 돈을 벌기 위해 그림을 그렸고 처음에는 파이가 좀 더 잘나갔다. 1907년에 아들 그레이엄이 태어났고, 딸 메리가 1909년 크리스마스 날 태어나면서 가족이 완성됐다. 'G.H.S(그레이엄 하워드 셰퍼드)'라고 표시된 이 단순한 연필 스케치(16쪽)는 셰퍼드가 아들을 그린 수많은 그림 중 하나다.

어린 가족들과 함께 한 이 시기는 아마도 셰퍼드의 인생에서 가장 행복했을 것이다. 그에게는 사랑하는 아내와 애지중지하는 두 아이가 있었고, 이들을 위해 반려동물의 이름이며 비밀스러운 게임을 떠올렸고 변장 놀이를 하거나 환상의 세계를 만들어냈다. 아이들의 장난감과 동물들의 재미있는 이야기를 통해 생명을 얻게 되는 그런 세계였다. 아이들이 어리고 삶은 근심 걱정 없이 순수하기만 하던 이 시절은 훗날 셰퍼드가 A. A. 밀른이 떠올린 위니 더 푸와 다른 캐릭터들을 그리게 될 때 매우 중요한 역할을 했다. 옛날을 떠올리면서 그레이엄의 곰 인형 그라울러를 가지고 하던 역할 놀이며 아이들의 다른 장난감들, 그리고 가족 전체가 그토록 즐거워하던 일들을 마음속에 그려볼 수 있었다.

프리랜서 화가이자 삽화가로서의 커리어는 20세기 초의 첫 십 년간 발전해나갔다. 하지만 처음에는 속도가 매우 느렸고, 셰퍼드 가족은 겨우 입에 풀칠하며 살 수 있었다. 돈은 빠듯했고 그 외에는 생활비를 위해 기댈 수 있는 곳이 없었기 때문이었다. 셰퍼드는 종종 풍자만화지 〈펀치Punch〉 같은 다양한 발행물에 시험 삼아 그림과 삽화 들을 보냈고 빈번히 퇴짜를 맞았다. 하지만 출판사용 포트폴리오를 기반으로 서서히 경험을 쌓아갔다. 주로 잡지들을 위한 그림이었고 가끔은 책 삽화도 그렸다. 숲속에서 쭈그리고 앉은 인물을 그린 후 출판사 정보(책 제목, 저자 등)가 들어갈 빈 공간을 남겨둔

1912년 메리와 그레이엄 세퍼드 그리고 그라울러

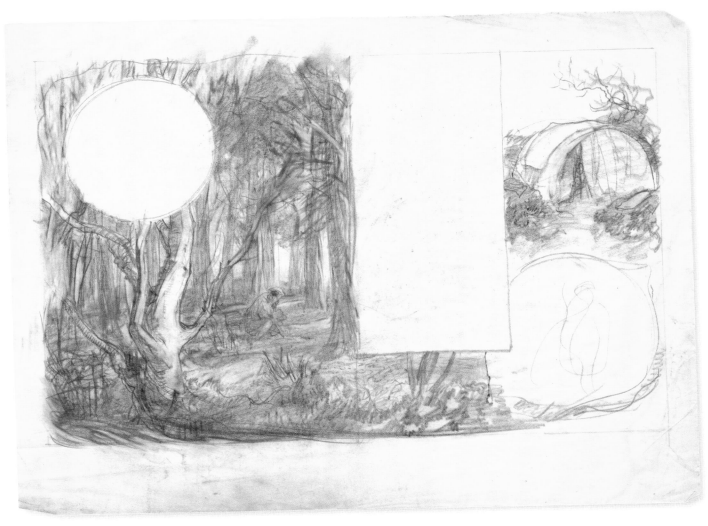

책 표지를 위한 초안. 1900년에서 1910년 사이로 추정된다.

연필화(위)는 그가 출판사에 제출하던 전형적인 초안이다. 나중에 좀 더 섬세한 소묘로 발전시키곤 했다. 그는 쉘리 그린의 집 정원에 있는 작은 작업실에서 작업했고 필요할 때면 트라이엄프 오토바이를 타고 길퍼드 역까지 간 뒤 런던으로 향했다.

1914년 전쟁이 발발할 때쯤 셰퍼드는 화가이자 삽화가로서 확고한 명성을 쌓게 됐고 가까스로 (많지는 않아도) 일정한 수입을 갖게 되었다. 그 덕에 가족들은 마을에 있는 좀 더 큰 집으로 이사할 수 있었다. 언제나 군대와 관련한 것들에 열광하던 그는 자원입대할 수 없다는 점(기혼자에다가 의용군으로서는 나이가 너무 많다는 이유)에 안달

서리 주州 쉘리
그린에 있는
셰퍼드의 작업실

복달했지만, 1915년 마침내 규정이 느슨해지면서 왕립 포병대 장교로 입대할 수 있었다. 그는 서부전선 야전포병중대의 하급 장교로 뛰어난 활약을 펼쳤고 솜 전투(형 시릴은 첫날 전사하고 만다)와 파스샹달 전투에 참여했다. 또한 이탈리아 전선으로 파견된 후에는 아지아고 평원과 피아베 강에서 벌어진 전투에도 적극적으로 참전했다. 그는 엄청난 용기를 가지고 복무했을 뿐 아니라(1917년 전공십자훈장을 받았다) 비밀정보국에서 일하기도 했다. 그러면서도 평범한 삽화를 그리는 연습을 계속해나가며 파이에게 자신의 경험을 자세히 설명하는 수백 통의 편지를 보냈다. 1919년 봄, 소령으로 진급하고 야전포병중대를 통솔하게 된 시점에서 제대를 한 그는 집으로 돌아와 프리랜서의 활동을 재개했다. 그리고 〈펀치〉지와 메튜엔 출판사를 포함해 다양한 고객들과 재빠르게 다시 연을 맺었다. 1920년대 초 그는 창의적이고 혁신적이며 믿을 만한 화가이자 삽화가로 확실히 자리매김하게 됐다.

앨런 알렉산더 밀른은 1882년 런던에서 태어났다. 아버지 J. V. 밀른은 킬번에서 남자사립초등학교를 운영했다. 앨런은 세 형제 중 막내였고 나이 차이가 16개월 밖에 나지 않는 형 켄과 특히나 친했다. 밀른 가족은 중산층으로, 꽤나 부유하게 살면서 학교 학생들의 부모와 가족들을 통해 런던의 전문직 계층 안에서 인맥을 탄탄히 쌓아갔다. 수학과 과학 선생님으로 H. G. 웰스(《투명인간》, 《타임머신》 등을 쓴 영국의 소설가—옮긴이)를

장교 복장을 한 셰퍼드의 자화상

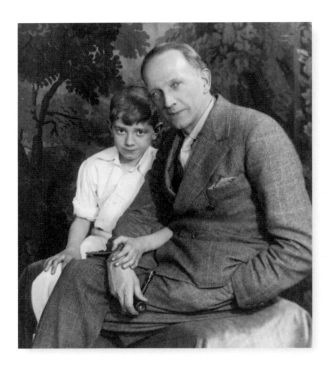

1932년
앨런 알렉산더 밀른과 그의
아들 크리스토퍼 로빈 밀른

고용하는 한편 미래의 신문왕 알프레드 함스워스가 입학해 교지를 창간하면서 밀른은
여기에 참여하게 됐다.

밀른은 세 형제 가운데 가장 똑똑하다는 평을 들으며 아버지의 학교에서 성장해나
갔고, 웨스트민스터 스쿨에서 여왕장학금을 받았다. 그러나 학문적으로는 다소 조숙하
지 못했던 그는 점차 수학을 멀리하고 문학에 좀 더 많은 관심을 쏟게 되었다. 그럼에
도 1900년 수학을 공부하기 위해 케임브리지의 트리니티 컬리지에 진학했고, 1902년
케임브리지 문예지 〈그란타Granta〉의 기자가 됐다. 이 잡지는 〈펀치〉를 포함해 다른 전국
적인 정기간행물들과 다양한 네트워크를 자랑했고, 따라서 대학을 졸업한 밀른은 프
리랜서 작가로 쉽게 일을 시작할 수 있었다. 그는 〈펀치〉에 원고를 제출했고 1904년 8
월 첫 작품이 출판됐다. 셰퍼드와 달리 밀른은 아버지의 지원으로 프리랜서 커리어를
이어갈 수 있었고 경제적으로 자립해야만 한다는 불안감이 없었다.

1910년 밀른은 미래의 아내 도로시 드 셀린코트를 소개받는다. 둘은 가끔 사적으
로 만나기는 했지만 서로 첫눈에 반하지는 않은 것 같다. 그러나 스위스로 떠난 스키

여행에서 다시 만나고 나서 1913년 약혼을 한다. 도로시, 보통은 밀른이 '다프'라는 애칭으로 불렀다고 알려진 '다프네'는 대단한 집안 출신으로, 좀 더 고상한 사교계로 합류하는 것에 익숙했다. 그녀는 밀른의 인생에 편안함과 안정감을 안겨주었고, 조언자이자 비서로 활동했으며, 그가 방해받지 않고 글을 쓸 수 있도록 정돈된 가정환경을 조성했다.

밀른은 작가일 뿐 아니라 평화주의자였다. 어쩌면 과거의 스승 H.G. 웰스의 영향이었을지도 모른다. 하지만 1915년 허가가 떨어지자 입대하기로 마음먹었다. 제1차 세계대전이 진정으로 '모든 전쟁을 종식시키는 전쟁'이며 그 후 평화와 평화주의가 널리 퍼질 것이라 믿었던 것이 가장 큰 이유였다. 그는 통신장교로 훈련을 받았고 셰퍼드처럼 솜 전투에 참가했지만 후에 부상을 입고 집으로 돌아왔다. 밀른은 〈펀치〉에 실린 작품 덕에 시와 산문에 대한 폭넓은 독자층을 가지고 있었고 좋은 평가를 얻었다. 1920년 외동아들 크리스토퍼 로빈 밀른이 런던에서 태어났다. 밀른 가족이 첼시의 말로드 스트리트에서 살던 시절이었다. 따라서 1920년대 초에 A. A. 밀른은 결혼해서 어린 아들이 생겼고, 편안하게 쉬면서 문학적으로 명성을 쌓아간 셈이다. 밀른은 아동문학가라기보다 스스로를 극작가이자 시인이라고 보았고, 그렇게 기억되길 갈망했다. 〈저녁기도Vespers〉라는 시 역시 개인적인 용도로 쓴 것이었다. 이 시는 결국 《우리가 아주아주 어렸을 적에》에 수록됐지만 동시는 아니었다는 의미다. 때 맞춰 밀른은 아내에게 선물로 시를 써주면서, 마음이 내킨다면 그 시를 출판해줄 사람이 있는지 찾아봐도 좋다는 말을 툭 던졌다. 그렇게 해서 돈이 들어오면 다프네가 가져도 된다는 말도 덧붙였다. 다프네는 〈저녁기도〉를 출판하기로 결심했다. 그녀가 영국에서도 출판을 모색했었는지 알려지지 않았지만, 이 시는 적당한 때에 뉴욕에서 출판됐다. 50달러나 되는 큰돈을 받고서였다.

이토록 셰퍼드와 밀른에게는 비슷한 점이 많았다. 같은 시대를 살아가며 런던 내 같은 지역에서 태어나 자랐고, 비슷한 집안 출신으로 둘 모두 세 형제 중 막내였다. 그리고 특별한 재능을 인정받고 키울 수 있었다. 셰퍼드와 밀른은 〈펀치〉와 인연을 맺고 프리랜서로 일했고 제1차 세계대전에서 장교로 복무했으며 둘 다 결혼해서 자녀를 가졌다. 창조적인 협업을 위한 순조로운 출발이었다.

CHAPTER 2

펀치 테이블

중기 빅토리아 시대부터 제2차 세계대전까지는 신문과 잡지, 정기간행물의 황금기였다. 라디오는 1930년대가 되어서야 커뮤니케이션을 위한 보편적인 매체가 됐다(텔레비전은 1950년대까지 기다려야 했다). 사람들이 뉴스와 논평, 픽션, 연예에 관심을 가지게 됨에 따라 문자는 그 무엇보다 중요해졌다. 〈블랙우드blackwood's〉, 〈스트랜드 매거진〉, 〈일러스트레이티드 런던 뉴스〉와 무수히 많은 발행물들이 이러한 요구에 부응하고 있었지만, 간행물 시장의 정점에는 〈펀치〉가 있었다. 모든 출세지향적인 작가와 삽화가

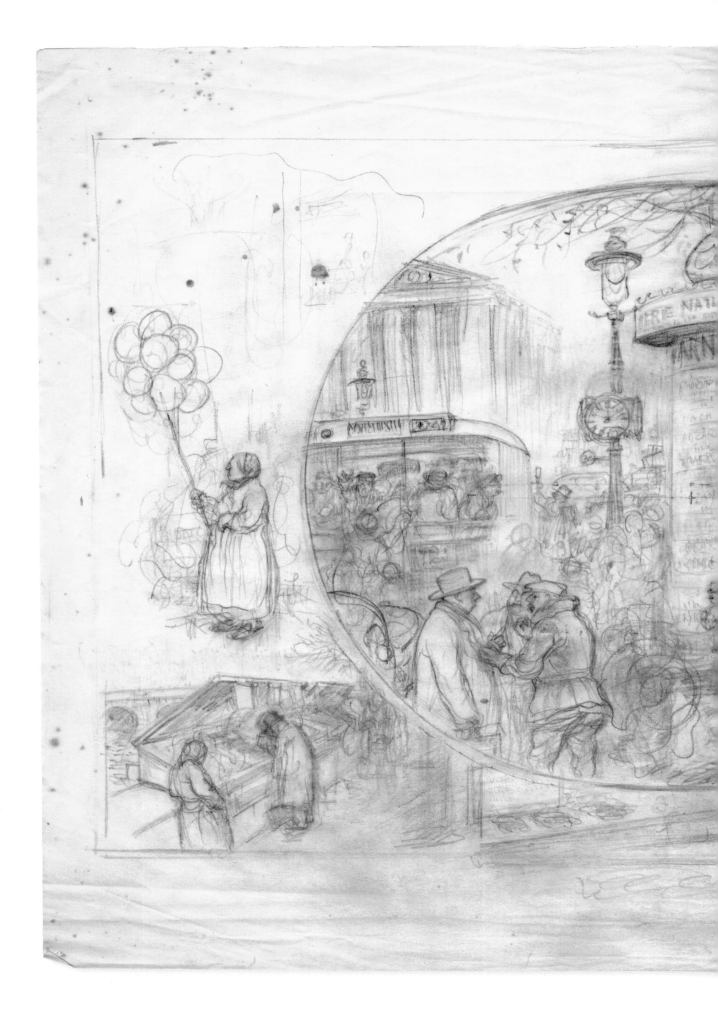

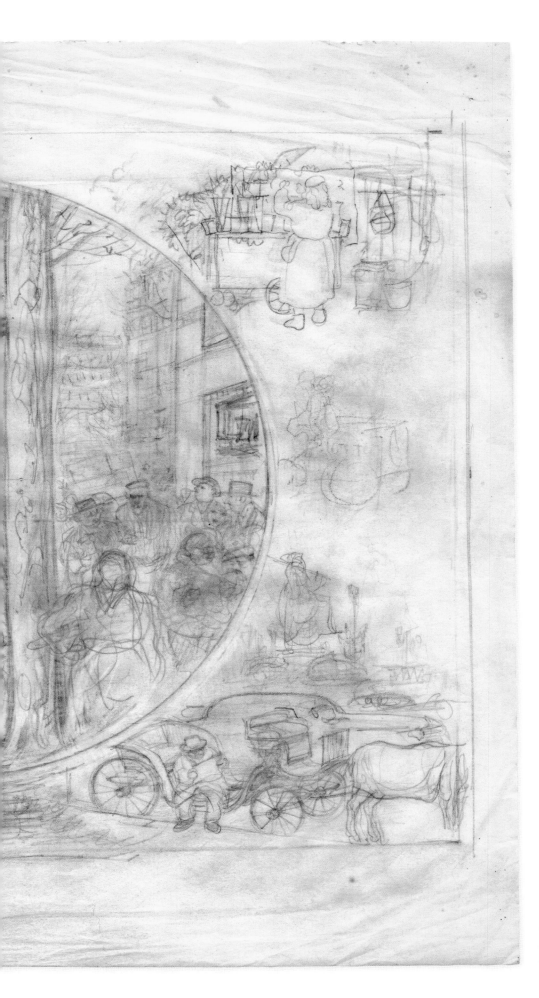

타원형 틀 안에 센트럴 런던 거리를
담은 후 주변을 당대 런던의
생활상으로 장식한 연필화.
〈펀치〉에 투고한 그림으로 추정된다.

들은 엄청난 발행 부수와 영향력 있는 독자층을 거느린 〈펀치〉에 게재되기 위해 높다란 장벽을 넘고 싶다는 꿈과 희망을 품었다. 게다가 20세기 초에는 작가들이 도서로 출간되기에 앞서 잡지에 작품의 일부나 초록을 싣는 것이 관행이었다(찰스 디킨스의 소설들 역시 이러한 방식으로 출간됐다). 이를 통해 독자 수를 늘릴 뿐 아니라 완성본에 대한 수요도 창출할 수 있었다. 이러한 관례는 소설, 사회 평론과 시에도 적용됐다.

주간지 〈펀치〉는 〈타임즈〉를 읽는 거물급 인사들을 비롯해 잡지의 실제 발행 부수보다 훨씬 더 많은 독자들을 거느리고 있었다. 다양한 곳에서 만나볼 수 있는 잡지였기 때문이다. 1950년대 즈음에 기차역이며 치과의 대기실에 비치되어 있던 그 존재를 기억해내는 사람들이 많을 것이다. 〈펀치〉는 사회적 이슈와 시대적 문제에 관련한 기사, 단편소설이나 연재물, 시, 퍼즐 같은 창작물, 여러 광고와 정치적 논평, 캐리커처가 결합된 잡지였다. 그리고 대영제국 전체와 북미를 포함한 영어권 국가들까지, 세계적으로 널리 퍼져 있었다.

E.H.셰퍼드는 이미 커리어를 시작하던 때부터 가족과 직업적인 인맥을 통해 〈펀치〉와 상당한 연관을 맺고 있었지만, 그렇다고 해서 그 관문을 통과해 성공하는 과정이 순탄했던 것은 아니었다. 셰퍼드는 1904년 결혼을 한 무렵부터 자신의 의지에 따라 주기적으로 그림과 만화를 투고했지만 초창기에는 그다지 운이 좋지 못했고, 1907년이 되어서야 처음으로 게재에 성공했다. 그 후에 그는 광범위한 주제를 넘나들며 점점 더 자주 그림을 보냈다. 센트럴 런던의 모습을 그린 후 주변을 수도 근처에서 볼 수 있는 장면들로 장식한 타원형 연필화(27쪽)는 당시 셰퍼드가 투고하던 전형적인 유형의 그림이었다. 그리고 제1차 세계대전이 터질 때쯤 〈펀치〉에 상당히 자주 그림을 기고하는 작가가 됐다.

한편, 1904년 이후 〈펀치〉에 보내는 A. A.밀른의 작품은 빠르게 발전해 나갔다. 1905년 런던에서 변호사로 일하던 밀른의 형 켄이 결혼하면서 밀른은 형수 마우드와 조카들, 특히 첫 조카 마조리와 아주 가까워졌다. 밀른은 〈펀치〉에 '마저리Margery'에 대한 작품들을 쓰기 시작했고, 한 어린이의 세계를 담았을 뿐 아니라 지나친 감상에 빠지는 일 없이 성인층에도 그 세계를 전달하는 재능을 초창기에 펼쳐나갔다. 겨우 두 해가 지났을 무렵인 1906년, 그는 30여 편 이상의 작품을 발표했고 스물넷이라는 어린 나이에 부편집장으로 임명됐다. 1910년에는 '〈펀치〉 테이블에 서명하는' 최고의 영예를

누리게 됐다. 매주 〈펀치〉의 주요 기고자들은 바로 탁자에 모여서 잡지의 편집 방향에 대해 합의하고 각 호에 실리게 될 주요 만화의 주제를 결정했다. 전통에 따르면 선임 편집부로 승진한 이들은 〈펀치〉 회의실 탁자에 자기 이름의 머리글자를 새길 수 있었다.

제1차 세계대전이 끝난 후 밀른과 셰퍼드는 각자의 방식으로 〈펀치〉와의 직업적 관계를 재정립했다. 그러나 잡지 편집부로 돌아가려던 밀른의 시도는 좌절되고 말았다. 그는 1915년 〈펀치〉를 떠나면서 기본적으로 전쟁에 참전하기 위해 휴직을 하는 것이고 부편집장 자리는 자신이 복귀할 때까지 남아 있을 것이라고 믿었다. 그러나 편집장 오웬 시먼은 밀른이 입대를 계기로 부편집장에서 사임했다고 보고 대안을 마련했기 때문에 밀른이 과거의 직위로 돌아오지 않길 바랐다. 이러한 오해 또는 의견 충돌은 아마도 평화주의자였던 밀른을 비애국적인 급진주의자로 생각하던 시먼의 관점에서 비롯된 것이었다. 그리고 시먼은 그러한 사상을 가진 사람을 잡지의 관리직을 맡기고 싶지 않았던 것이다. 밀른은 결국 그 어떤 편집자 역할로도 복귀하지 않겠다는 점에 동의했고, 기본적으로 희곡과 시를 쓰는 일에 집중하기로 결심했다. 나중에는 프리랜서로서 그림을 기고하게 됐다.

1921년 셰퍼드는 〈펀치〉 테이블에 정식으로 합류하게 됐다. 잡지사 내에서 그의 지위가 급부상하고 있다는 의미였다. 또한 영향력 있고 중요한 동료 E. V. 루카스가 함께했는데, 루카스 자신도 작가였을 뿐 아니라 곧 메튜엔 출판사의 사장이 됐다. 셰퍼드의 커리어는 1923년 〈펀치〉에서의 저녁식사 이후 터닝포인트를 맞이하게 된다. 루카스가 셰퍼드에게 다가왔던 것이다. 30쪽에서 보듯 셰퍼드는 그 후에 무슨 일이 생겼는지에 대해 직접 묘사했다.

이 단계에서 셰퍼드가 받은 제안이 〈펀치〉에 실릴 밀른의 동시에 맞게 삽화를 그려달라는 것이었는지, 아니면 메튜엔이 출간하기로 계약한 책에 들어간 오십여 개의 삽화를 제공해달라는 것이었는지는 확실치 않다. 또한 루카스가 밀른과 계약을 한 다음이었는지, 아니면 그저 셰퍼드에게 가능성을 타진해봤을 뿐인지도 불확실하다.

셰퍼드의 참여는 기정사실이 아니었다. 여러 화가들이 〈펀치〉와 다른 잡지에 실리는 밀른의 작품을 위해 그림을 그려왔고, 개중에는 셰퍼드보다 훨씬 더 유명한 이들도 있었다. 밀른은 1915년 처음으로 '어린이들'을 위해 《옛날 옛적에Once On a Time》를 썼지만 전쟁에 막 참전할 무렵이다 보니 출간은 1917년이 되어서야 이뤄졌다. 초판은

Genesis of Pooh written in 1956 1958/59/60 ①
 1500 words

One Wednesday Evening late in the autumn 1923, I was
sitting next to E.V.Lucas at our weekly Punch dinner. Besides
being an Author, Lucas was also Chairman of Methuens
the Publishers. He Turned to me and said, quite Casually,
"Ernest, we have some charming poems for Children sent to us by
A.A.Milne and we want to publish them, would you like to
illustrate them?" I said "Yes" without a moment's hesitation for
though I did not Know Milne (he had given up coming to the Punch
Table by that time) of Course I was familiar with his writing.
That was my introduction to "When we were very young". I did
not have to wait long before the first poems reached me.
among them "Teddy Bear" and "The King's breakfast" and I realised
what a grand time was ahead of me. It is nervous work making a picture
of an author's written words and when I took my first sketches
to show Milne, I had some anxious moments while
he studied them. It was clear that he was pleased and he said
"They are fine, So right ahead." Then he added "There will be about
Fifty altogether you know." Before was Planned to publish a few poems in
Punch, with my illustrations. Owen Seaman was the Editor and
he had some doubts about the venture and expressed these
to me. "You know, these poems are for Children and seem
hardly suitable In the pages of Punch - however, we shall see"
The answer was very convincing, as the grown-ups seemed to be just
as pleased with the poems as were the Children. The First
Two to appear, with my Illustrations, were the "King's breakfast" and
"Teddy bear" and were promptly bought; one by a Naval Officer
and the other by an Army Officer stationed abroad. The book
was published in October 1924 and achieved immediate success.
The first edition sold out within a few days and the book is
still running through endless Editions both in the United States
and in this country. for Children, but another Milne.
The publishers wished to follow this up with another book, but he would do so in due course
was not to be hurried. He told me that and then added "in any case, I shall want you to illustrate it."
So followed, Two years later, Winnie the Pooh- Then, the following

220 618
380

(left margin, vertical): had done my fifty drawings and the book was going to press

(left margin, vertical): I worked all through the winter and by Eadsgated I

'푸의 기원' – E. V. 루카스가 어떻게 A. A. 밀른이 쓴 '흥미로운 시 몇 편'에
어울리는 삽화를 그려달라고 부탁했는지 묘사한 셰퍼드의 자필 메모(1956년)

H.M. 브록이, 1922년에 나온 후속판은 찰스 로빈슨이 삽화를 그렸다. A. H. 왓슨 역시 후보로 거론됐고, 훗날 또 다른 곰 루퍼트를 그린 A. E. 베스톨도 언급됐다.

처음에 밀른은 셰퍼드가 삽화를 그린다는 의견이 딱히 마음에 들지 않았다. 그 이유에 대해 밀른은 1927년 셰퍼드의 화집畫集 서문에서 이렇게 설명했다.

어쩌면 이 자리는 내가 셰퍼드를 어떻게 발견하게 됐는지 이야기하기에 딱 좋은 시작점이 될 지도 모르겠다. 짧지만 재미있는 이야기다. 전쟁이 터지기 전 옛날, 셰퍼드가 〈펀치〉에 시험 삼아 첫 작품을 기고했을 때 나는 셰퍼드의 새로운 그림을 한 장 한 장 펴보면서 미술부장 F. H. 타운센드에게 "이 남자는 도대체 어떻게 보여요? 완전히 가망 없어 보이는데" 라고 말했다. 그러자 타운센드는 회심의 미소를 띠며 "한 번 기다려보죠"라고 했다. 이게 이야기의 끝이다. 내가 생각했던 것보다 더 짧고 재미없어져 버렸지만. 그러고 보니 이제 셰퍼드를 발견한 건 내가 아닌 다른 사람으로 보이기도 하는군. 셰퍼드의 초기 작품들이 이 책에 실렸다면, 타운센드가 뛰어난 통찰력을 지닌 사람이든지, 아니면 내가 평범한 바보든지 틀림없이 판가름 날 수 있었을 텐데. 이 그림들이 없으니 타운센드는 그저 그런 사람이었고 나는 상당히 괜찮은 사람이었다고 꽤나 단정 짓게 될 수도 있겠다. 이제 여러분이 만나게 될 셰퍼드는 내가 기다려왔던 그 사람, 결국엔 나조차도 인정할 수밖에 없던 바로 그다.

분명 셰퍼드가 그린 초기 만화의 밑그림 중에는 〈펀치〉 미술부장이 '사람인 줄 알아볼 수 있게 그리세요'라고 적어 놓은 것도 있었다. 그렇기에 초창기에 밀른이 왜 셰퍼드를 완전히 가망 없다고 생각했는지도 이해가 간다.

그러나 루카스는 셰퍼드가 인재임을 확신했고, 밀른 역시 셰퍼드가 그려낸 초기 스케치며 소묘들을 보며 그가 인재임을 인정하게 됐다. 그럼에도 셰퍼드가 〈펀치〉에 실릴 시를 위해 그린 그림들은 글자와 그림 사이를 분리해놓는 일반적인 양식과 거리가 멀었기 때문에 더 많은 문제가 발생하게 됐다. 편집장 오웬 시먼은 라인 드로잉으로 그린 그림을 글과 함께 배치하거나 글자 주변에 두르는 시도가 두렵기보다는 환영 받을 혁신임을 납득해야만 했다. 다행히도 이 점에서 당시 〈펀치〉의 미술부장 F. H. 타운센드가 셰퍼드를 지지했고, 셰퍼드가 문자 배열과 어우러지는 삽화를 그릴 수 있도록

도왔다. 그리고 이후의 도서 삽화들과 비교해 〈펀치〉의 판형이 더 큰 덕에 문자와 그림 간의 대조가 더 효과적으로 두드러졌다. 그림 자체도 셰퍼드가 평소 그리던 〈펀치〉의 만화나 삽화와 달랐다. 섬세함이나 완성도는 조금 떨어지지만 더 자유로운 그림체로 그려진 편안한 그림이었다. 셰퍼드의 스케치는 '잘 다듬어진' 다른 그림들보다 더 많은 선으로 구성됐다. 새로운 접근법에 밀른과 루카스, 그리고 〈펀치〉의 다른 동료들은 흡족해했다. 아마도 이전까지는 밀른의 시에 생명력을 불어넣어줄 셰퍼드의 능력에 꾸준히 의심을 품고 있었을 것이다.

이 첫 작품집이 지닌 특별한 재미는, 가장 인기가 많고 널리 알려진 시 가운데 하나인 〈도마우스와 의사 선생님The Dormouse and the Doctor〉을 위한 삽화가 실렸다는 점이다. 1923년 〈회전목마The Merry-Go-Round〉라는 어린이 잡지를 편집하는 로즈 파일만이 밀른에게 아이들이 읽을 만한 시를 몇 편 써달라고 부탁했고, 밀른은 〈도마우스와 의사 선생님〉을 보내서 이에 응했다. 처음 이 시의 삽화를 그린 것은 해리 라운트리였고, 그 덕에 우리는 완전히 똑같은 원고에 대해 두 삽화가의 방식을 비교해볼 수 있게 됐다. 라운트리는 의사와 도마우스 모두를 설치류라고 상상하면서 줄무늬 바지와 연미복을 입고 구레나룻을 기른 의사를 그렸다. 그의 그림은 초기 디즈니 만화와 유사한 방식으로 세밀했다. 예를 들면, 라운트리가 그린 의사 선생님과 미키마우스는 아주 닮았다. 그러나 셰퍼드는 시의 주인공들을 인간이라는 맥락으로 취급했다. 이번에도 줄무늬 바지와 프록코트를 입고 실크해트를 쓴 의사 선생님이 등장했는데, 당시에 런던에서 볼 수 있던 현대식 의사였다. 반면 도마우스는 좀 더 매력적인 설치류인데, 실제로 겨울잠쥐에 가깝게 그려졌다. 유모(〈버킹엄 궁전에서Buckingham Palace〉에 등장하는 유모와 매우 닮았다)와 운전기사 등 삽화에 등장하는 다른 인물들은 현대적인 방식으로 그려졌다.

E. V. 루카스는 셰퍼드가 〈펀치〉에 그린 삽화의 효과에 감명을 받아 다음에 나올 시집 《놀이시간과 친구들Playtime and Company》과 에바 어리의 《작은 이들을 위한 기록The Little One's Log》의 그림도 그려달라고 의뢰했다. 실질적으로 메튜엔은 그때부터 셰퍼드에게 다량의 작업을 맡겼다. 셰퍼드는 〈펀치〉를 위해서도 계속 그림을 그렸는데, 종종 런던에 초점을 맞춰 작업했다. 이후 런던의 광경은 밀른의 시집 《우리가 아주아주 어렸을 적에》와 《이제 우리는 여섯 살》에 반복적으로 등장하는 주제가 됐다.

THE DORMOUSE AND THE DOCTOR
BY A. A. MILNE

THERE once was a Dormouse who lived in a Bed
Of delphiniums [blue] and geraniums [red],
And all the day long he'd a wonderful view
Of geraniums [red] and delphiniums [blue].

A Doctor came hurrying round, and he said,
' Tut-tut, I am sorry to find you in bed :
Just say " Ninety-nine," while I look at your chest....
Don't you find that chrysanthemums answer the
best ? '

The Dormouse looked round at the view and replied
[When he'd said ' Ninety-nine '] that he'd tried and
he'd tried,
And much the most answering things that he knew
Were geraniums [red] and delphiniums [blue].

〈도마우스와 의사
선생님〉을 위한
해리 라운트리의
첫 삽화

The Dormouse and the Doctor

There once was a Dormouse who lived in a bed
Of delphiniums (blue) and geraniums (red),
And all the day long he'd a wonderful view
Of geraniums (red) and delphiniums (blue).

훗날 셰퍼드가
똑같은 시를 위해
그린 삽화

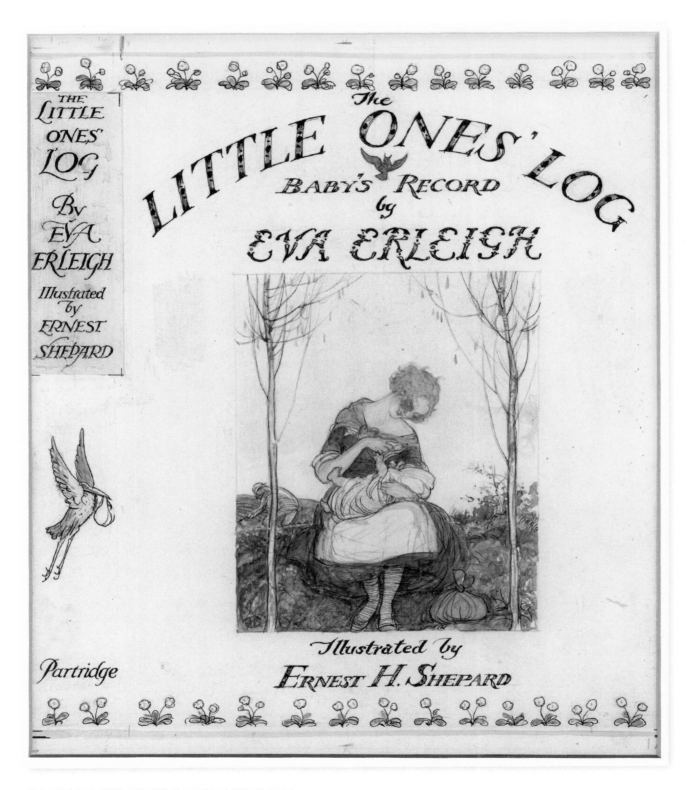

에바 어리의《작은 이들을 위한 기록》책 표지에 쓰인 셰퍼드의 채색화

〈펀치〉용으로 보이는 런던의 '봄!' 연필 스케치(1920년대로 추정)

CHAPTER 3

우리가 아주아주
어렸을 적에

〈펀치〉를 통해 발표된, 셰퍼드의 삽화가 곁들여진 밀른의 첫 시선詩選에 사람들은 압도적일 정도로 열광했다. E. V. 루카스는 밀른의 동시를 모은 작품집을 만들어 출간하겠다는 계획에 박차를 가했다. 밀른은 이에 대해 이렇게 설명했다. "흥미로운 시집이 될 것이다. 일부는 어린이들을 위해 썼고, 일부는 어린이들에 관해 썼으며, 일부는 어린이들에 의해, 어린이들과 함께 쓰거나 어린이들에게서 나온 시다." 시와 그림 모두를 향한 평론가들과 대중들의 긍정적인 반응을 고려해본다면, 이후 셰퍼드가 시를 그림으로

표현하는 일을 계속할 것인지 여부에는 의문의 여지가 없었다.

셰퍼드는 《우리가 아주아주 어렸을 적에》를 위해서는 약 오십여 편의 그림이 필요할 것이라 판단했고, 여느 때처럼 모델에 대해 고심했다. 하지만 셰퍼드는 어떻게 작업을 했을까? 우리는 그가 끊임없이 그림을 그리고 스케치하는 사람임을 잘 안다. 셰퍼드 역시 자신이 관심 있는 뭔가를 그리지 않는 날이 거의 하루도 없음을 인정했다. 그는 보통 작은 스케치북과 연필을 가지고 다니면서 흥미로운 것을 발견하면 재빨리 그림으로 남겼다. 여전히 남아 있는 이러한 작은 스케치북 여러 권은 고작 선 몇 개만으로도 장면을 담아낼 수 있는 셰퍼드의 능력을 입증해준다. 그는 나중에 이러한 크로키를 더 큰 스케치북에 조금 더 세밀한 그림으로 발전시키곤 했고, 가끔은 새로운 책 등에 초점을 맞추기도 했다.

시마다 다양한 모습의 크리스토퍼 로빈이 등장했고, 아빠가 크리스토퍼 로빈에게 들려주는 이야기로 시작되는 장편 시들도 있었다. 그중 다수는 1921년 이후에 쓴 시였고 일부는 출판되기도 했다. 셰퍼드는 〈펀치〉에서 의뢰받은 원래의 시 11편을 위한 삽화를 그리는 작업에서 시작했지만 책의 페이지 레이아웃은 잡지보다 더 작다 보니 그에 맞춰 조정해야 했다. 셰퍼드와 밀른은 레이아웃을 가능한 한 작게 고치는 작업을 확실히 하기 위해 함께 일했다. 물론 작업이 항상 효율적이지는 않았다. 이러한 협업의 좋은 예로는 〈왕의 아침 식사The King's Breakfast〉라는 시에 들어간 삽화가 있다. 이 시는 〈펀치〉의 페이지 전면에 들어갔는데, 본문 주변으로 둥그렇게 삽화가 들어갔다. 반면에 출판된 책에서는 삽화가 분리되어 관련 있는 구절과 연결되는 위치에 배치됐다. 책의 판형이 더 작다보니 가끔은 원본의 레이아웃을 그대로 복제하는 것이 불가능하고 어떤 삽화는 완전히 삭제되기도 했다는 사실에 주목해보자. 〈줄과 네모Lines and Squares〉가 바로 그 예인데, 〈펀치〉에 최종적으로 실린 그림에서는 보도블록들 사이의 선을 밟은 누군가를 잡아먹은 곰이 나오지만 책에서는 생략됐다(아마도 유혈 낭자한 끝맺음이 나머지 시들과 어울리지 않는다는 이유도 어느 정도 작용했을 것이다).

셰퍼드는 시집 전체가 연결되어 있는 인상을 강조하기 위해, 삽화를 통해 비슷한 이미지들로 시들을 이어나갔다. 〈반항Disobedience〉에 나오는 왕과 왕비(아마도 이 시는 '제임스 제임스 모리슨 모리슨James James Morrison Morrison'이라는 이름으로 더 잘 알려져 있다)는 〈왕의 아침 식사〉에 나오는 이들과 거의 똑같이 생겼고, 〈라이스 푸딩Rice Pudding〉에

세퍼드의 스케치북 여러 권에 있는 그림 중 하나로, 위쪽에는 옹이투성이 나뭇가지가, 아래쪽에는 농촌 사람들의 모습이 연속으로 그려져 있다. 이 초안은 두 권의 시집에 실린 〈조나단 조Jonathan Jo〉 같은 시들을 위해 사용됐다.

THE KING'S BREAKFAST

The King asked
The Queen, and
The Queen asked
The Dairymaid:
'Could we have some butter for
The Royal slice of bread?'
The Queen asked
The Dairymaid,
The Dairymaid
Said, 'Certainly,
I'll go and tell
The cow
Now
Before she goes to bed.'

The Dairymaid
She curtsied,

And went and told
The Alderney:
'Don't forget the butter for
The Royal slice of bread.'

The Alderney
Said sleepily:
'You'd better tell
His Majesty
That many people nowadays
Like marmalade
Instead.'

〈왕의 아침 식사〉에 쓰인 레이아웃이 더 작은 크기의 책을 위해 조정된 예

나오는 의사는 마치 도마우스를 치료한 의사처럼 보인다. 그리고 당연히 크리스토퍼 로빈 자신은 여러 편의 시에서 주인공으로 그려졌다. 시집의 처음부터 끝까지 어린 소년과 소녀의 모습은 아주 닮아 있었고, A. A. 밀른은 주로 아들 크리스토퍼 로빈을 염두에 두고 있었겠지만 셰퍼드는 아마도 자신의 두 아이 그레이엄과 메리의 어린 시절을 떠올렸을 것이다. 제1차 세계대전이 벌어지기 전, 에드워드 7세 시대 그 여름날의 아이들 말이다.

1924년 코치포드 농장에서 크리스토퍼 로빈 밀른과 앤 달링튼. 뒷면에는 셰퍼드의 설명이 쓰여 있다.

셰퍼드는 보통 메튜엔과 밀른이 검토할 수 있도록 여러 변형된 형태를 제공했다. 언젠가 셰퍼드는 〈반항〉에 나오는 엄마를 위한 모델로 쓰기 위해서 멋쟁이 숙녀들을 여러 장 스케치했다. 나중에 셰퍼드는 스케치들을 더 발전시켜 나가면서 현대적인 패션에 맞춰 엄마의 드레스를 새로이 그렸다. 그 다음에는 여러 요소들을 선별해 조합함으로써 좀 더 발전된 형태의 그림을 만들어냈다. 어떤 대상을 연필로 그린 후 종이를 뒤집어서 그 뒷면을 연필이나 흑연으로 빼곡하게 칠하기도 했다. 그림의 윤곽을 따라 그리면서 훨씬 조화로운 효과가 나타나도록 하기 위함이었다. 이러한 방식은 〈반항〉에서 세발자전거를 타고 있는 제임스 제임스 모리슨 모리슨의 모습(43쪽)에서 볼 수 있다.

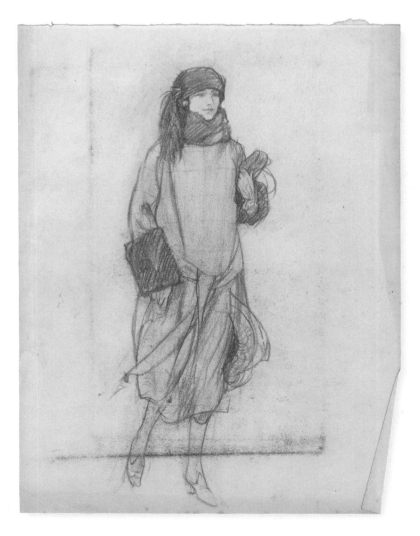

1920년대 초 그린 이 연필화에 등장하는 멋쟁이 숙녀는 다프네 밀른으로 쉽사리 짐작된다. 〈반항〉에 등장하는 엄마에 대한 영감이 되었음이 분명하다.

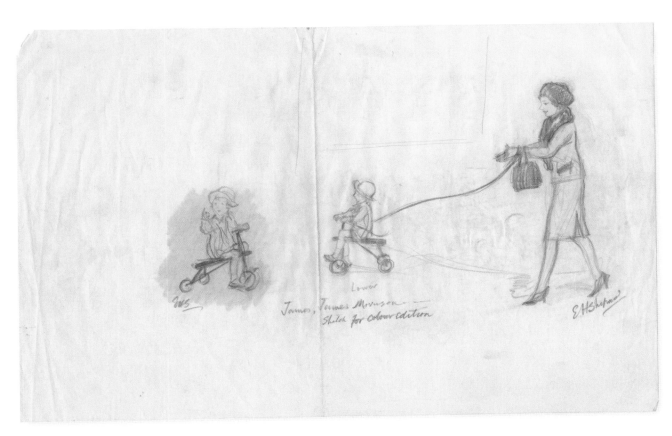

이후 〈반항〉의 컬러판을 위해 그린 셰퍼드의 소묘에서 엄마는 좀 더 짧고
현대적인 드레스를 입고 있다(위). 출판된 삽화는 아래와 같다.

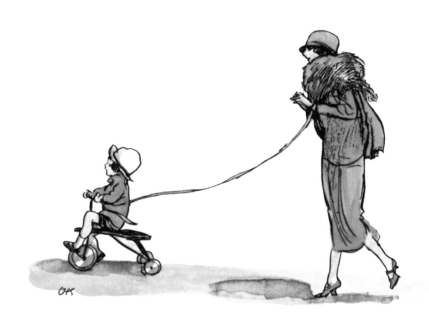

더 짧은 시에는 보통 삽화 하나만 들어가면 됐는데, 조판에 따라 알맞은 위치에 그림 장식을 추가적으로 넣기도 했다. 더 긴 시는 밀른과 셰퍼드가 토론을 통해 그림이 이야기를 돋보이게 해주거나 마침표를 찍어줄 수 있는 지점이 어딘지를 보았다. 가끔 삽화들은 페이지를 분할하기 위해 쓰였고, 독자들과 청자들은 위협적일 정도의 문자들을 마주할 필요 없이 다음 차례에 알맞은 그림에서 잠시 쉬어갈 수 있음을 기대할 수 있었다.

위니 더 푸는 본래 1924년 2월 13일 〈펀치〉에 발표된 단편 시 〈곰 인형Teddy Bear〉에서 처음 모습을 드러냈다. 이 시에는 '곰 인형'이 등장하지만 위니 더 푸라는 이름은 언급되지 않았다. 게다가 《우리가 아주아주 어렸을 적에》에는 곰 인형만 등장할 뿐 100에이커 숲에 사는 다른 동물들은 나오지 않는다는 사실을 기억하는 것도 중요하다. 이 곰은 첫 번째 시집에 실린 세 편의 시에서만 스치듯이 잠깐 나타났다. 곰은 책의 사분의 삼 정도 되는 지점에 실린 〈절반쯤 내려가다가Halfway Down〉라는 시에서 그림의 형태로 처음 등장했다. 시 자체는 계단을 내려가다가 중간에 주저앉아 계속 내려갈까 다시 올라갈까 혼잣말을 하는 크리스토퍼 로빈에 대해 묘사하고 있지만 어느 곳에서도 곰 인형, 아니 아무 장난감에 대해서도 언급하고 있지 않다. 그럼에도 이 셰퍼드 특유의 그림 속에서는 여러 장난감 동물들이 계단 꼭대기에 놓여 있는데, 그중에서 가장 두드러지는 존재는 옆으로 누워서 머리는 살짝 계단 가장자리에 걸치고 한쪽 다리는 하늘로 번쩍 치켜 든, 한 치의 의심도 없이 우리에게 아주 친숙한 곰이다. 하지만 왜 곰이 거기 있을까? 크리스토퍼 로빈이 가장 좋아하는 장난감은 자기 곰 인형이며, A. A. 밀른이 아들에게 곰 인형에 관한 이야기를 들려주곤 했다는 사실은 잘 알려져 있다. 따라서 크리스토퍼 로빈의 장난감 동물을 그릴 때면 눈에 띄는 위치에 곰을 놓는 것은 자연스러운 일이었을지도 모른다. 장난감들이 없었다면 그 그림은 어쩐지 소박해보였을 것이다. 하지만 이 단계에서 이미 곰에게 좀 더 두드러진 역할을 맡길 것이라는 계획들이 세워져 있었다는 사실이 아주 흥미롭다.

그렇다면 셰퍼드는 그토록 특별한 존재가 되어버린 이 곰을 어떻게 그림으로 그리게 됐을까? 처음에 셰퍼드는 크리스토퍼 로빈이 가지고 있는 곰 인형을 그렸지만, 셰퍼드와 밀른 모두 곰이 별로 인기가 없을 것이라는 점에 동의했다. 곰은 너무 앙상했고 고집 세어 보이는 턱을 가지고 있었기 때문이다. 셰퍼드와 밀른에게는 덜 위협적이면서

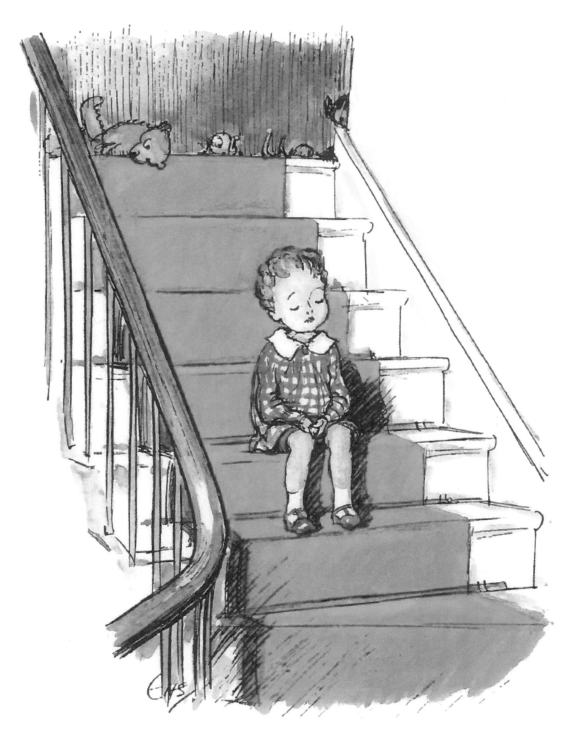

〈절반쯤 내려가다가〉에 들어간 삽화. 위니 더 푸로 알려지게 되는 곰이 처음으로 등장한다.

1920년대의 스케치북 중 한 장. 엄청나게 유명해질 어떤 곰에 대한 첫 스케치로 보인다.

꼭 안아주고 싶은 느낌을 주면서도 두 눈은 반짝이는 곰이 필요했다. 따라서 셰퍼드는 아이들의 장난감 상자로 가서 아들 그레이엄의 곰 인형 그라울러를 찾아냈다. 이 순간에 대해 셰퍼드는 "아들 그레이엄에게는 어린 시절 엄청나게 애착을 가졌던 곰 인형이 있었다. 그리고 나는 이 곰을 내 모델로 삼았다"라고 썼다.

셰퍼드의 개인 아카이브에 거의 100년 가까이 묻혀 있다가 최근 발견된 스케치북 한 장에는, 셰퍼드가 처음에 곰 인형을 그리려고 시도했던 것들 가운데 하나임이 틀림없어 보이는 몇 가지 선이 눈에 들어온다(46쪽). 그저 몇 개의 선이 그어졌을 뿐이지만 우리 모두가 잘 알고 있는, 위니 더 푸의 모습이 드러난다.

게다가 스케치북에서 뜯어낸 작은 종이 쪼가리에 위니 더 푸를 여러 차례 반복해서

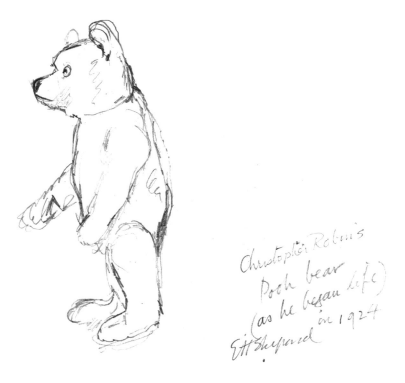

셰퍼드가 크리스토퍼 로빈의 진짜 곰 인형을 그린 모습으로, 푸를 위한 모델로는 적당하지 않다고 간주됐다.

위의 스케치는 《우리가 아주아주 어렸을 적에》에 실린 〈곰 인형〉의 컬러판을
위해 그려진 것이다. 이는 (미래의) 위니 더 푸를 그린 초기 작품 중 하나로,
최종적으로는 아래와 같은 모습으로 출판됐다.

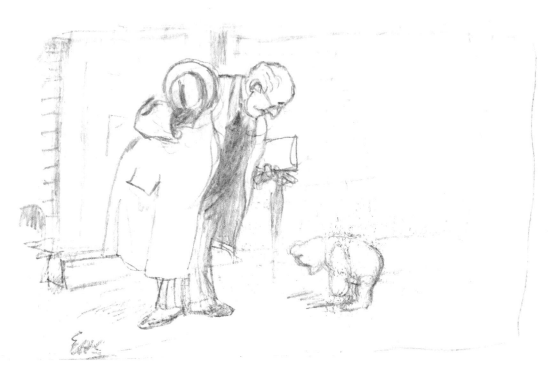

〈곰 인형〉에 등장하는 '반짝이는 눈을 가진 통통한 신사'를 그린 매혹적인
초기 연필 스케치. 이 신사는 처음으로 이 곰을 '에드워드 곰 씨'라고 부른다.
최종적으로는 아래와 같은 모습으로 출판됐다.

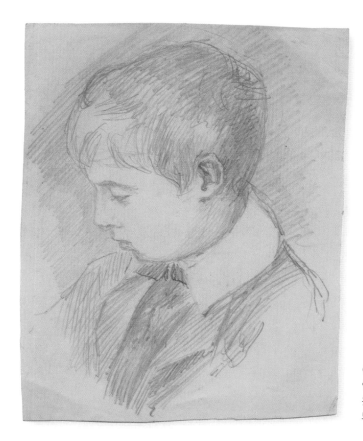

여섯 살의 그레이엄 셰퍼드를
연필로 스케치한 그림.
훗날 크리스토퍼 로빈의
모델로 쓰였다.

그린 아주 초창기 그림이 발견됐다. 부드러운 연필을 그저 몇 차례 쓱쓱 그어서 그린 위니 더 푸는 분명 나중에 꿀단지가 될 통 같은 것 하나를 들고 있다(37쪽). 이러한 초기 그림들은 지금까지 공개된 적이 없었지만, 셰퍼드가 고작 몇 개의 선과 단순한 스케치들에서 시작해 완성된 작품으로 캐릭터들을 구성하는 작업을 어떻게 해나갔는지 이해하는 데 도움이 된다.

곰의 이름에 관해서는 몇 가지 논란이 있다. 〈곰 인형〉에서는 우리가 시의 막바지에 이르러 제대로 소개받게 되는 '에드워드 곰 씨'로 알려져 있었다. 이제 우리는 이것이 밀른이 크리스토퍼 로빈의 곰 인형에게 처음으로 붙인 이름이라는 것을 알게 됐지만, 밀른 부자가 자주 런던 동물원에 들러 (캐나다 위니펙 출신인) 검은 곰 위니에게 점차 애정을 느끼게 되면서 이 둘의 곰 인형은 '위니'라는 새 이름을 가지게 됐다. 나중에

크리스토퍼 로빈은 여기에 조금은 흔치 않은 '푸'라는 이름을 덧붙였다(원래는 애완백조를 부르던 별명이었다).

〈곰 인형〉을 위한 셰퍼드의 첫 삽화에는 〈절반쯤 내려가다가〉 속의 곰과 매우 유사한 자세를 취한 곰이 그려져 있다. 다리를 하늘로 뻗은 곰이 등을 대고 누워있는 것이다. 그리고 다음 차례의 그림에서는 처음으로 곰이 서 있는 모습이 등장한다. 이 곰은 커다란 전신 거울에 비친 자기 모습을 바라보고 있다. 이 연속되는 삽화는 두말할 필요 없이 곰돌이 푸이며, 이 시집에서는 〈저녁기도〉 속 크리스토퍼 로빈의 침대 끄트머리에서 마지막으로 모습을 드러낸다.

셰퍼드는 어떻게 크리스토퍼 로빈을 그리게 됐는지에 대해 회상하며 "저는 그레이엄이 여섯 살일 때 그린 그림을 여러 장 가지고 있었어요. 나중에 크리스토퍼 로빈을 그리게 됐을 때 아주 요긴했죠"라고 말했다. 이러한 그레이엄 셰퍼드의 스케치와 몇몇 그림들 간에는 높은 유사성이 있었다. 〈발가락 사이로 모래가 Sand Between the Toes〉가 아주

출판된 〈발가락 사이로 모래가〉의 삽화

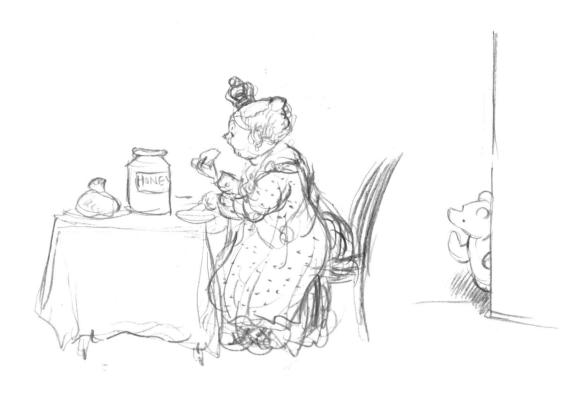

〈왕의 아침 식사〉를 위한 미공개 스케치. 왕비는 빵과 꿀로 아침을 먹고 있고
위니 더 푸가 커튼 뒤에서 빼꼼히 내다보고 있다.

좋은 예다.

　밀른과 셰퍼드의 일적인 관계는 친밀하고 조화로우면서도 전문적이었다. 그 사실
은 밀른이 서문에서 셰퍼드를 특별히 언급하는 데에서 그대로 드러난다. "이 책은 크리
스토퍼 로빈과 후, 그리고 그림을 그려준 셰퍼드 씨가 다른 이의 도움 없이 오롯이 만
들어낸 작품이라고 볼 수 있다. 이들은 몇 번이고 서로에게 깍듯하게 '고맙습니다'라고
말했고, 이제는 자신들을 여러분의 집에 데려가주어서 고맙다고 말한다. '우리를 불러
줘서 고마워요. 우리가 왔어요.'라고."

　《우리가 아주아주 어렸을 적에》는 1924년 11월 6일 런던에서 메튜엔에 의해, 그리
고 11월 20일에는 뉴욕에서 더튼 출판사에 의해 책으로 출간됐으며 세계적인 찬사를
받았다. 영국에서는 출간 당일에 5140권의 초판이 모두 판매됐으며 8주 안에 메튜엔
은 4만 권 이상을 더 찍어냈다. 출간 전 통틀어 400권이 채 못 되게 주문했던 서점들은
이 사실에 엄청나게 놀랐다. 미국에서는 그해 크리스마스까지 10만 권 이상이 팔렸고,

이듬해 4월에 더튼은 23쇄를 발행했다. 밀른과 셰퍼드는 둘 다 평론가와 독자들에게서 똑같이 긍정적인 반응이 흘러넘치자 정말로 놀라워했다. 메튜엔은 금전적인 성공이라는 점에서 더 신바람이 났다. 원래는 셰퍼드가 그린 삽화에 50기니라는 이전과 동일한 가격을 지불했었지만, 출간 당일 100파운드 수표를 흔쾌히 더 내놨다. 하지만 밀른과 셰퍼드는 그 시대의 영국 신사였다. 감정을 잘 드러내지 않고, 보수적이며, '성공'이라든지 자기 자신에 대해 말하는 것을 불편해했다. 이러한 점은 이들의 파트너십이 지속되는 동안 근본적인 접근 방식으로 남아 있었다. 셰퍼드 가족이 크리스마스에 밀른이 예전에 쓴 어린이 연극 '옛날 옛적에'를 공연하기로 결정한 사실은 밀른에게 무언의 찬사로 다가왔을 것이다. 이 연극은 셰퍼드의 자녀 그레이엄과 메리에게 이상적으로 딱 알맞은 요소들을 가지고 있었다.

1925. Pie and I talked over giving the children a treat about Xmas time. Both Mary & Graham had urged me continuously to produce a play for them to take part in. I chose a play by A. A. Milne, "Once upon a time" which is fanciful & funny, moreover, it has two parts for children exactly suited to Mary and Graham. There were a number of minor parts which could easily be filled. Lady Bingley came to our aid. Herself a good actress, she coached Mary & Graham & some of the other children and herself took the part of the Queen, while I played the King (and also, the Curate) There were several episodes. The first, in the childrens school room with Editha Roupell as a stern mistress. The children become sleepy. There is a roll of thunder and the curtain comes down to go up again on a desert Island scene—Both children are in pyjamas (Mary's were bright pink) A cassowary appears and there was trouble with Royales (The prescott boys) and a missionary. It was all great fun & the audience most enthusiastic. We had real footlights and spot-lights and I had painted a desert Island background. The audience had all been invited, so we had no bother over selling tickets. After the show we gave the youngsters supper on the stage and I'm glad to say our lady helpers took charge for Pie and I were quite exhausted — New Chap.

A. A. 밀른이 쓴 〈옛날 옛적에〉를 가족들이 무대로 옮긴 일에 대한 셰퍼드의 자필 기록

CHAPTER 4

위니 더 푸

《위니 더 푸》로 알려져 있는 네 권의 책은 시집 두 권(제1권과 제3권)과 100 에이커 숲에 사는 곰돌이 푸와 친구들에 대한 이야기책 두 권(제2권과 제4권)으로 나눌 수 있다. 출간 당시와 그 후 몇 년 동안만 하더라도 곰돌이 푸 이야기책보다는, 위니 더 푸가 등장하는 몇몇 시집이 더 유명했다.

　　《우리가 아주아주 어렸을 적에》가 성공을 거둔 후 메튜엔과 〈펀치〉, 독자들은 더 많은 것을 원한다며 아우성쳤다. E.V.루카스는 첫 시집에서 단 세 편에만 출연했던

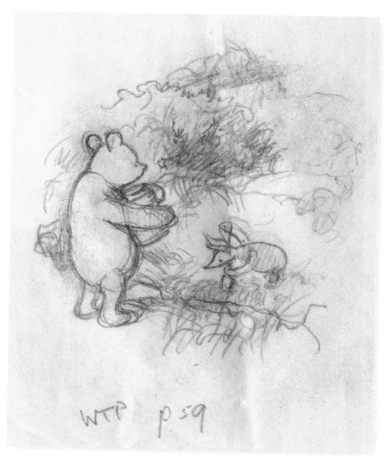

WTP p 59

푸가 꿀단지를 껴안고 있고 피글렛은
헤팔럼을 잡으려고 땅을 파는 모습을
그린 초기 연필화

곰 인형을 후속편의 잠재적인 주인공으로 눈여겨봤다. 그는 밀른이 유년 시절 아들에게 들려주던 크리스토퍼 로빈의 곰에 관한 이야기를 몇 가지 가지고 있음을 알고 있었고, 특히나 런던 동물원에 사는 진짜 위니의 어마어마한 인기를 떠올린다면 이 곰에게 엄청난 잠재력이 있음을 직감적으로 느꼈다. 루카스는 밀른이 또 다른 시집 앞으로 《이제 우리는 여섯 살》을 내려고 한다는 것을 알고 있었지만, 곰이 등장하는 동화책이라면 아주 좋은 평가를 얻으리라 생각했다. 게다가 첫 번째 책에 대한 열광적인 인기를 돈으로 끌어오기 위해서는 적당한 속도로 시중에 책을 내놔야 한다는 불안감이 있었다. 밀른은 루카스에게 "당신이 정말로 원하시는 게, 저보고 쓰라고 부추기셨던 《빌리 이야기Billy Book》가 맞는지 잘 모르겠어요. 하지만 걱정 마세요. 어쨌든 그 책을 쓸 거니까요"라고 편지를 쓰기도 했다. '빌리'는 크리스토퍼 로빈을 언급하는 것이었다. 어린

시절에는 '빌리 문'이라고 알려졌는데, '밀른'을 발음하려다 '문'이 된 것이었다. '위니더 푸'라는 이름은 1925년 12월 24일 '이브닝 뉴스Evening News'에 발표한 밀른의 이야기 〈못된 꿀벌The Wrong Sort of Bees〉에서 처음 등장했다. 그러나 루카스와 메튜엔이 두 번째 책을 진행하고 싶어 너무나 안달이 난 반면에, 몇 가지 다른 프로젝트도 가지고 있던 밀른은 서두르고 싶지 않았다. 그러면서도 밀른은 셰퍼드에게 적당한 때에 책을 낼 거라는 점을 확실히 밝히며 "어떤 경우에든 나는 당신이 삽화를 그려줬으면 좋겠어요"라고 덧붙였다. 셰퍼드는 1950년대에 쓴 회고록의 미발표 초안에서 그 상황을 묘사했다.

셰퍼드의 노트에서(그가 직접 수정하고 고쳤다) 이 페이지는 "위니 더 푸가 어떻게 시작됐는지 이야기를 듣고 싶니"라는 말로 시작된다.

당시 작가와 삽화가 간의 그러한 협업은 흔치 않았다. 보통은 출판사가 책의 잠재적 판매량을 극대화하려고 고심하면서 상업적 계산에 따라 삽화의 수와 형식을 결정하는 것이 관례였다. 흔히 작가들은 상의를 하고 나서 가끔은 선정된 삽화가를 거부할 수도 있었지만, 책에 실릴 글이 완성된 후에 바뀌는 일은 거의 없었다. 인쇄비용 때문에 삽화나 그림, 사진 등은 글과 별도로 실렸고 그 밑에는 독자들이 관련 있는 줄거리가 실린 페이지를 참고할 수 있도록 캡션이 달리는 것이 일반적이었다. 루카스는 〈펀치〉뿐 아니라 《우리가 아주아주 어렸을 적에》를 통해 글과 삽화를 결합하는 것이 성공을 거두었는지 지켜보았고, 그렇기 때문에 비교적 획기적인 방식이 책의 성공을 가져오는 비결 가운데 하나라는 생각을 더욱 굳히게 됐다.

밀른 역시 그 진가를 인정했고, 자신의 창조적 과정에서 가장 초기 단계에 셰퍼드를 끌어들이기로 결심했다. 셰퍼드에게 이는 《우리가 아주아주 어렸을 적에》를 작업할 때보다 한 단계 더 나아간 것이었다. 이전까지 그는 〈펀치〉에서 첫 열한 편의 시에 대한 삽화를 그렸지만, 글이 완성된 다음에 작업을 했을 뿐 아니라 일부 시에서는 이미 다른 화가들이 삽화를 그린 후이기도 했다. 그는 출판인 루카스에 의해 발탁됐으며 앞서 보았듯 이를 위해 밀른을 설득해야만 했다. 일단 시집이 책 형태로 만들어지기로 결정되자 셰퍼드는 이 판형에 따라 작업했다. 셰퍼드와 밀른의 관계는 언제나 수동적이곤 했다. 셰퍼드는 요구받는 대로 지시를 따라갔으니까 말이다.

셰퍼드 자신은 자서전 초안에서 위니 더 푸를 만드는 동안 밀른과의 일적인 관계가 어떻게 발전되어 나갔는지에 대해, 그리고 밀른이 그에게 '자유로운 손놀림'을 허락해주니 그 작업이 얼마나 '순수한 기쁨'이 되었는지에 대해 기억들을 써내려갔다. 이러한 경험은 책 삽화가로서 매우 드문 일이었다.

그때부터 업무적 관계가 양쪽 모두에게 능동적으로 변해갔다. 셰퍼드는 쉘리 그린의 자기 집 정원에 있는 작업실에서 모든 작업을 하면서 보통은 자신이 그린 그림들을 보여주고 논의하기 위해 런던에 나갔다. 아마도 그는 스트랜드에서 조금 떨어진 에섹스 스트리트 36번지에 있는 메튜엔 사무실에서 밀른을 만났고 가끔은 첼시의 말로드 스트리트에 있는 밀른의 런던 집에서 만나기도 했던 것 같다. 런던 집은 분명 《우리가 아주아주 어렸을 적에》에서 〈절반쯤 내려가다가〉에 나오는 빨간 카펫이 깔린 계단의 배경이자 《위니 더 푸》의 맨 처음 삽화로 등장했다. 이십여 년 전에 청년이었던 셰퍼드는

첼시의 글리브 플레이스에 있는 작업실에서 살았었기에 그 지역은 그에게 매우 친숙했다. 그리고 첼시는 여전히 예술가와 보헤미안 들의 성지였다.

　미국 출판사 더튼의 존 맥래는 후에 '위니 더 푸'에게 생명을 불어넣는 과정에서 우연히 밀른과 셰퍼드 간의 회의에 함께한 적이 있다. 밀른은 글을 읽으며 소파에 앉아

셰퍼드는 자필 기록을 통해 푸의 개성을 어떻게 발전시켰으며, 배경이 가능한 한
정확하게 표현되는지 확인하기 위해 밀른과 밀접하게 작업해나간 방식을 설명했다.

있었고, 크리스토퍼 로빈은 바닥에서 캐릭터들, 즉 이제는 위니 더 푸 덕에 유명해진 동물들과 놀고 있었다. 그리고 곁에는 E. H.셰퍼드가 바닥에 주저앉아 최종적으로 책에 들어갈 삽화들을 그리기 위해 스케치를 하고 있었다'라고 썼다.

밀른 부자는 바로 전 하트필드 근처 코치포드 농장에도 시골집을 사들였다. 하트필드는 서식스의 애쉬다운 숲에 있는 그림 같은 마을로, 주말 나들이를 위한 곳이었다. 그 덕에 크리스토퍼 로빈은 눈앞에 당장 숲이 펼쳐지는 매혹적인 야외 공간에서 더 많이 뛰어놀 수 있었다. 1925년과 1926년에 셰퍼드는 밀른의 제안을 받아 쉘리 그린에서부터 그곳까지 자동차로 여러 차례 방문했다. 밀른은 이야기마다 구체적인 장소를 보여줬고, 셰퍼드는 그 광경과 지형이 밀른이 묘사한대로인지를 확인했다. 셰퍼드가 가장 처음 그린 소묘와 스케치 들은 가상의 100 에이커 숲이 된 이곳에 대해 그가 세세한

나무를 그린 이 두 가지 그림은 아주 전형적인 셰퍼드의 방식대로 그려졌다.
애쉬다운 숲 주변의 나무와 풍경을 그린 엇비슷한 수백 장의 스케치가 존재하며,
셰퍼드는 정확한 배경을 그려내는 데에 이를 널리 활용했다.

부분까지 놀라운 관심을 기울였다는 사실을 보여준다. 그리고 현실의 100 에이커 숲이라 할 수 있는 애쉬다운 숲의 500 에이커 숲이 지닌 아름다움을 그대로 전해주고 있다.

언젠가 한 번은 셰퍼드 가족 전체가 초대받은 적이 있었다. 셰퍼드와 밀른 간의 협업 관계가 점점 더 친밀해지고 있다는 의미였다. 당시 그레이엄은 열여덟 살이었고 메리는 열다섯 살이었다. 그레이엄은 다섯 살이던 크리스토퍼 로빈과 냇가에서 하루 종일 놀면서 통나무를 상상 속 악어로 삼고, 댐과 진흙파이를 만들었다. 다른 가족들은 앨런과

다프네 밀른과 함께 시간을 보낸 것 같다. 나이 많은 친구들과 노는 일에 익숙지 않은 크리스토퍼 로빈은 메리 셰퍼드와는 부딪혔지만, 그레이엄이 하루 종일 자신과 함께 시간을 보내준 것에 대해 놀랐을 것이다.

위니 더 푸의 이야기가 전개되면서 밀른은 이를 메튜엔과 셰퍼드에게 공유했고 그 사이에서 문자를 어떻게 페이지 위에 배열하고 삽화는 어느 곳에 넣어야 가장 잘 어우러질지 고민했다. 셰퍼드는 그 후 대강 그린 초기 스케치 시리즈를 여러 대안들과 함께 내놓았고 밀른은 어느 그림이 알맞다고 느끼는지 분류해나갔다. 그리고 나서 메튜엔과 함께 적절한 크기와 비율, 위치 등을 고민하고 셰퍼드가 합의된 스케치를 삽화로 발전시켜나가는 작업을 할 수 있도록 했다. 이 단계에서 셰퍼드는 밀른에게서 물밀 듯 전해오는 메시지며 메모, 지시, 수정 사항 등에 놀라기도 하고 가끔은 분노하기도 했다. 이 상황은 책의 출간에 앞서 〈로열Royal〉이라는 잡지에 몇 가지 이야기를 공개하기로 결정되는 바람에 그림이 빨리 필요해지면서 더 악화됐다. 게다가 메튜엔은 계획보다 빨리 두 개의 이야기에 완성된 삽화가 곁들여지길 바랐다. 판매 대리인들이 서점에

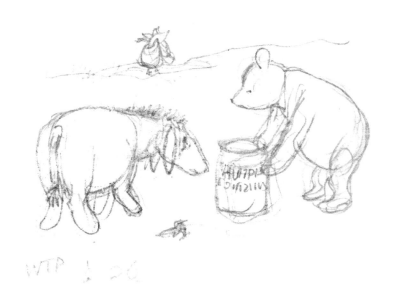

이 그림은 이요르가 푸로부터 빈 꿀단지를 받게 되는 제6장의 한 장면을 준비하는 단계로, 몇 개의 연필 선만으로도 셰퍼드가 어떻게 생동감을 주는지를 보여준다.
이요르는 꿀단지의 냄새를 맡고 있으며 푸는 비어 있는 꿀단지 때문에 걱정스러워 보인다.
저 멀리 지평선상에 서 있는 건 피글렛일까?

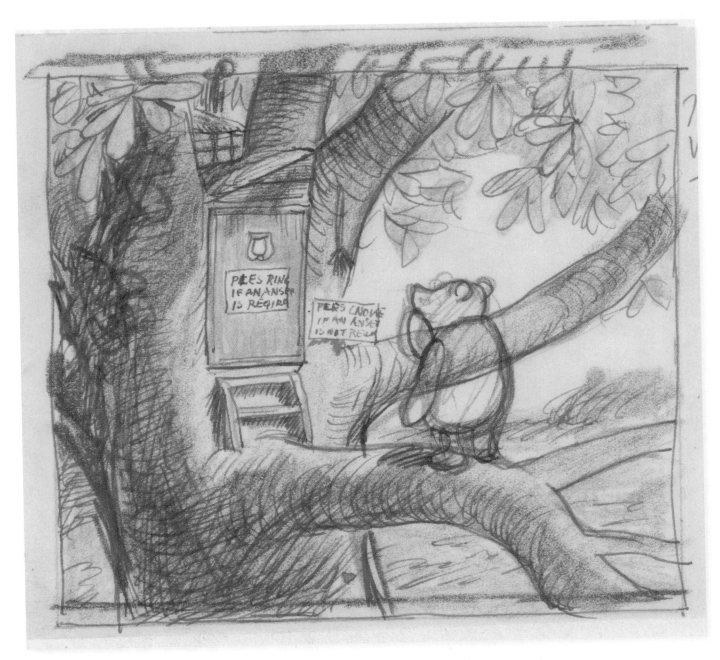

'울러리'라고 표시된 이 컬러 스케치는 셰퍼드가 어떻게 배경을 그리고 캐릭터들을 '얹는지'
분명히 보여준다. 여기에서 그는 컬러 스케치 위로 대략적인 푸의 모습을 그려넣었다.
아마도 메튜엔과 밀른에게 어떤 모습인지를 보여주기 위해서일 것이다.

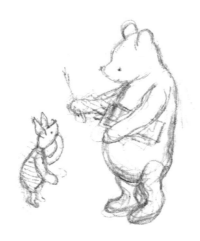

It was a special pencil
case

p 155

셰퍼드는 연필 스케치(위)에 "이건 특별한
필통이었어"라는 캡션을 달았다. 푸의
모습이 가장 초창기 스케치와 닮아
있음에 주목하자. 최종적으로 출판된
삽화는 아래와 같다.

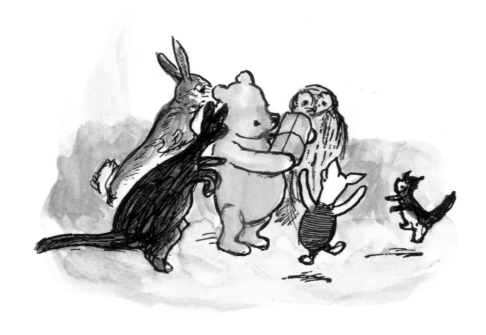

최종적으로 책에 쓰이지 않은 예비 스케치. 푸가 홍수가 난 상태에서 힘겹게 나아가고 있다.

그 이야기들을 보여주어야만 출간 일정에 맞춰 미리 책을 팔 수 있기 때문이었다. 이는 그가 평소보다 더 많은 시간을 들여 작업을 하게 됐다는 의미였다. 그러나 이제는 잘나가는 저작권 대리인 스펜서 커티스 브라운이 셰퍼드의 일을 대행해주고 있었고, 따라서 셰퍼드는 그의 기여를 진심으로 인정하는 밀른과 함께 더 타당한 보수를 받기로 협의할 수 있었다. 이러한 변화는 책을 만들어내는 데에 있어서 셰퍼드가 맡고 있는 핵심적인 역할을 인정하면서도 금전적으로 좀 더 공평한 타협안을 보장하기 위해서였다.

셰퍼드는 언제나 철저히 조사를 했고 계속 애쉬다운 숲의 안쪽과 주변에서 많은 시간을 보내면서 특히나 줄지어 선 나무들과 잡다한 초목들에 특별한 관심을 기울였다. 실제로 그가 세심하고 전형적인 풍경을 그려낸 후 만화처럼 보이는 캐릭터들을 끼워 넣은 것처럼 보이는 경우도 가끔 눈에 띈다.

제9장을 위한 예비 스케치와 최종적인 삽화

이 두 장의 작은 그림들 역시 제9장과 관련 있다. 피글렛이 물 때문에 집에 고립된 모습이다. 피글렛이 부엌 의자에 서서 바람이 불어 들어오는 창문 밖을 내다보고 있으며, 흥미로운 집안의 광경이 눈에 띈다(위). 피글렛은 도움을 청하기 위해 창문 바깥으로 유리병을 던진다.

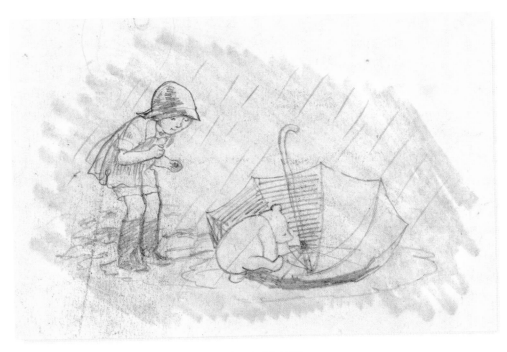

크리스토퍼 로빈의 우산을 보트로 쓰는 위니 더 푸에 대한 초기 연필 스케치

《위니 더 푸》는 분명 푸에 관한 모든 것이었고, 셰퍼드는 인간적인 특성과 결점으로 가득한 전설적인 존재를 탁월한 이미지로 창조해내기 위한 영감을 얻기 위해 그라울러를 열심히 그렸다(그라울러는 모델로서 여전히 쉠리 그린의 집에 남아 있었다). 셰퍼드가 간직하고 있던 어느 원화에서 위니 더 푸는 꿀단지에 닿기 위해 발끝으로 의자 위에 서 있었다. 다른 캐릭터들은 장마다 소개됐다. 따라서 우리는 위니 더 푸를 제1장에서, 래빗을 제2장에서, 피글렛은 제3장, 이요르는 제4장에서 만나게 된다. 셰퍼드는 크리스토퍼 로빈의 놀이방에 있던 장난감들을 활용했다. 보통은 해러즈 백화점이나 다른 가게에서 산 장난감들이지만 나중에는 피글렛과 이요르, 캥거와 루를 만들어내기 위해 일부러 구입하기도 했다. 아울과 래빗(그리고 래빗의 모든 '친구들과 친척들')은 현실 속 장난감이 아니라 밀른의 상상에서 탄생했고, 셰퍼드는 캐릭터들에게 생명을 불어넣기 위해 창조적인 재능을 발휘해야만 했다. 셰퍼드는 크리스토퍼 로빈을 그리기 위한 기반으로 어린 시절 그레이엄의 스케치를 계속 활용했고, 가끔은 이 그림들을 진짜

크리스토퍼 로빈의 사진들과 결합하기도 했다. 그는 사전 스케치 후에 그림을 그렸고, 밀른과 메튜엔의 반응에 맞춰 이야기에 알맞은 이미지를 정확하게 그려내기 위해 노력했다.

《위니 더 푸》는 1926년 10월 14일 런던과 10월 21일 뉴욕에서 출간됐고, 엄청난 호평이 쏟아졌다. 영국에서는 메튜엔의 초판이 총 3만 2천부까지 팔려나가면서 루카스의 낙관론이 옳은 것으로 증명됐다. 또한 미국에서는 연말까지 15만 부가 판매됐다. 이 책은 즉각 중쇄에 들어갔고, 그 이후에도 결코 절판되지 않았다. 분명한 비평과 상업적 성공의 절정에서 루카스는 세 번째 책을 진행하도록 밀른과 셰퍼드를 재촉했다.

셰퍼드와 밀른은 낡은 관습은 저버리고 문학, 특히나 아동문학에 대한 대중적인 시선을 변화시켰다. 둘이 쓴 책들을 통해 작가들과 삽화가들은 그저 어린이들에게 책을 읽어주는 것이 아니라 어린이들을 위해 글을 쓰겠다고 마음먹게 됐다. 그리고 제2차

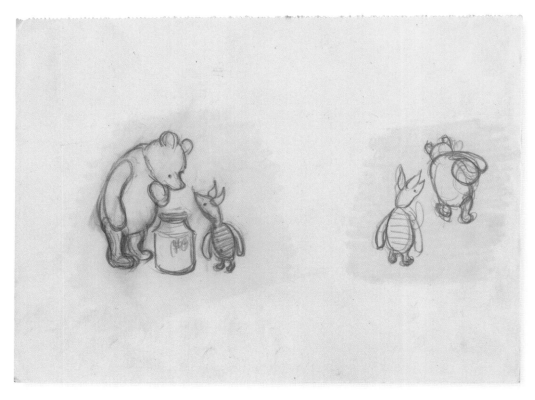

이 두 가지 연필화는 아마도 제6장을 위한 초기 스케치로 보인다.

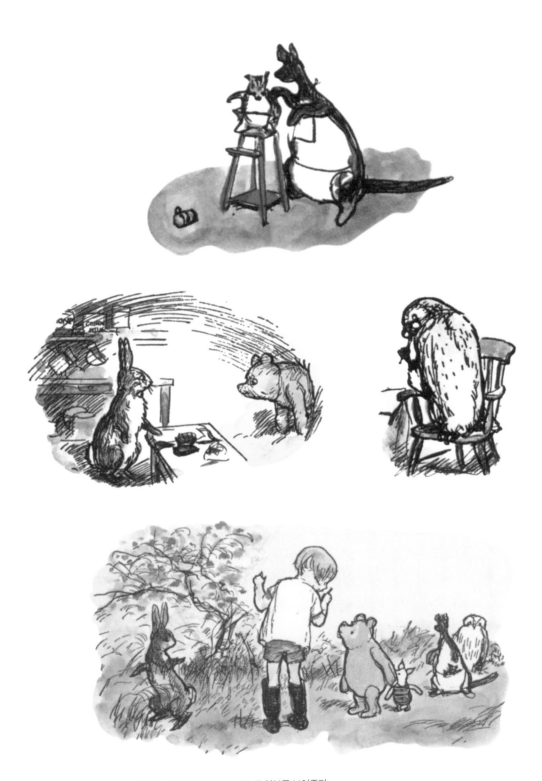

출판된 이 삽화는 밀른의 주요 캐릭터들 중 일부를 보여준다.

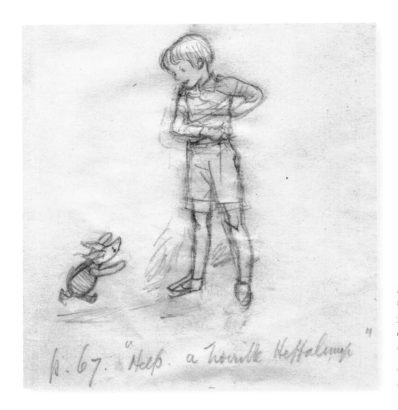

b. 67. "Help. a horrible Heffalump"

크리스토퍼 로빈을
향해 달려가는
피글렛을 그린 초기
연필화. 피글렛은
"저 못된 헤팔럼을
도와주세요"라고
소리치고 있다.

세계대전 기간 동안 어른과 아이들이 함께 앉아 책을 즐길 수 있는 기회가 빠르게 늘어
갔다. 1931년에는 《코끼리왕 바바》가 처음으로 출간됐고 1938년에는 《우리는 고양이
가족Orlando the Marmalade Cat》이 나왔는데, 두 책 모두 《위니 더 푸》의 영향을 받은 글과 그
림이 매끄러운 형식으로 통합된 동화였다.

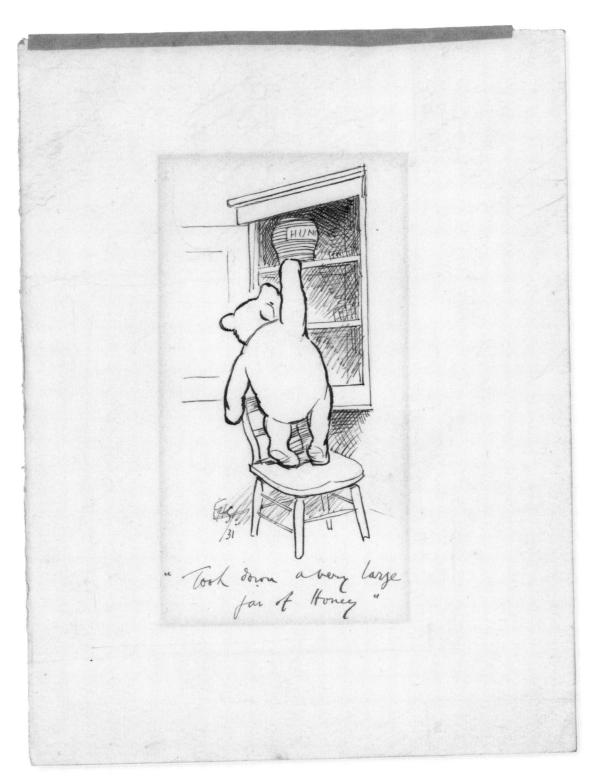

셰퍼드는 자신의 개인 아카이브에 '커다란 꿀단지 꺼내기' 삽화를 보관했다.

CHAPTER 5

이제 우리는 여섯 살

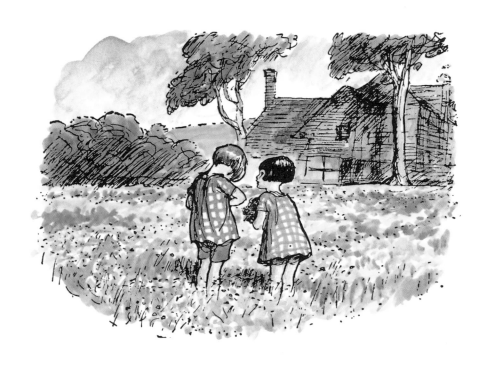

두 번째 시집은 1927년 10월 13일 영국과 미국에서 동시에 출간됐는데, 《우리가 아주 아주 어렸을 적에》의 후속작이었다. 실제로 밀른 자신도 "이 책을 쓴 지 거의 3년이 지 났다. 우리는 아주아주 어렸을 적에 시작했고…이제는 여섯 살이 됐다."라고 썼다.

이 시들은 1924년 이후 틈틈이 쓰인 것들로, 절반 이상은 이미 《위니 더 푸》가 출 간됐을 당시에 완성됐다. 일부는 여러 정기간행물을 통해 발표됐고, 또 일부에는 벌써 셰퍼드의 삽화가 들어가 있었지만 책으로 출간하기 위해 한데 묶이면서 여러 가지가

바뀌었다. 셰퍼드는 〈딩키Dinkie〉라는 시 한 편을 직접 썼지만, 훗날 제목은 〈빙커Binker〉
로 바뀌었다.

　　이 책은 앤 달링턴에게 바쳐졌다. "이제 앤은 일곱 살이고, 정말로 '특뺄하기' 때문
이다."라는 이유에서였다. 밀른은 이 책이 밀른의 개인적인 친구이자 〈데일리 텔레그
래프Daily Telegraph〉지의 영향력 있는 연극평론가 W. A. 달링턴의 딸 앤에게 '약속한 책'
임을 시사했다. 달링턴의 막내딸 앤은 크리스토퍼 로빈의 가장 가까운 친구였다. 둘
은 첼시에서 같은 학교를 다녔고, 나중에 앤은 종종 코치포드 농장에 놀러왔으며 가끔
은 부모님 없이 머물기도 했다. 셰퍼드의 개인적인 서류 가운데서도 크리스토퍼 로빈
과 앤의 사진이 여러 장 발견됐다. 아마도 주기적으로 코치포드 농장을 방문하던 중에

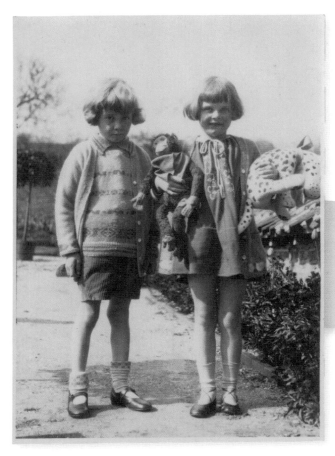

코치포드 농장에서
크리스토퍼 로빈 밀른과
앤 달링턴. 사진 뒷면에는
셰퍼드의 설명이 쓰여 있다.

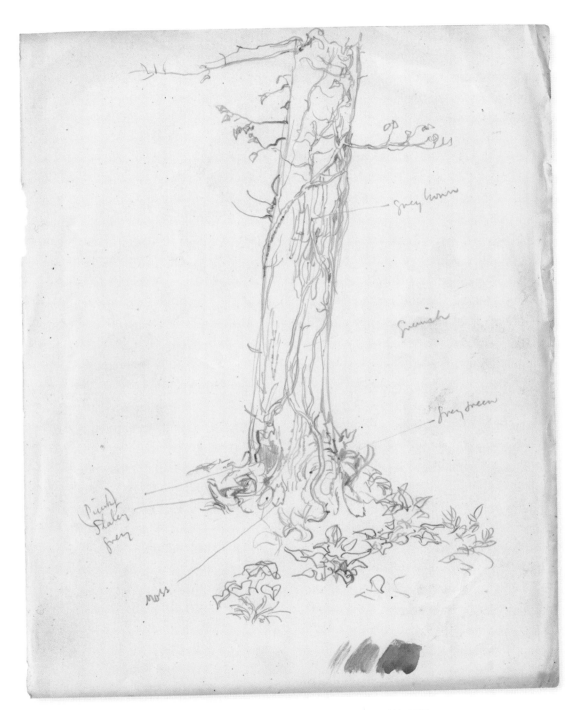

셰퍼드의 스케치북에 그려진 나무에는 나중에 스케치를 발전시킬 때를 대비해 상세한 메모들이 붙어 있다.
〈숯가마The Charcoal-Burner〉의 모델로 쓰인 것으로 보인다.

〈우리 둘Us Two〉을 위해 대강
그린 초안(위)과 출판된 삽화
중 하나(79쪽)

셰퍼드가 직접 찍은 사진들인 것으로 보인다. 셰퍼드는 시집에서 특별한 시 두 편을
위해 그림을 그리면서 이 사진을 사용한 것처럼 보인다. 하나는 〈버터컵이 피는 나날
Buttercup Days〉로, 이 시는 앤과 크리스토퍼 로빈이 이름 그대로 등장했으며 둘이 함께 고
개를 숙여 버터컵 꽃냄새를 맡고 있는 모습과 함께 배경이 분명 코치포드 농장임을 보
여준다(75쪽). 그리고 나중에는 〈착한 여자아이The Good Little Girl〉가 그랬다.
　셰퍼드는 계속 꼼꼼하게 조사하고 다양한 예비 그림들을 스케치했다. 연필로 나
무를 그리고 세심하게 주석을 단 스케치(80~81쪽)는 〈숯가마〉의 시골 풍경으로 쓰인

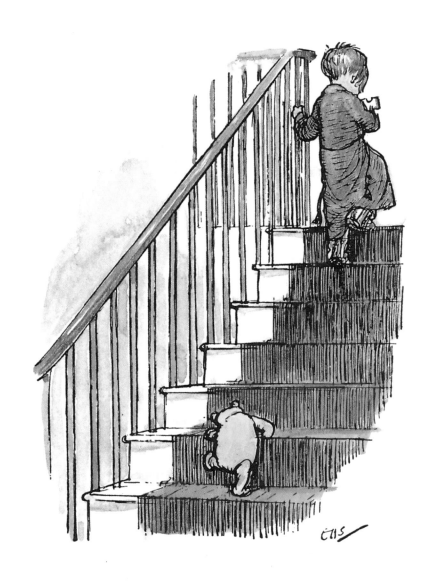

것으로 추정되는데, 이를 통해 단순하고 복잡하지 않은 그림 속에 그가 덧붙인 디테일들을 볼 수 있다. 〈작고 검은 암탉The Little Black Hen〉을 위해 그린 두 장의 멋진 연필화 초안은 인물의 뛰어난 개성과 움직임을 보여준다. 농장을 배경으로 삼았고, 의심할 여지도 없이 실제 인물을 바탕으로 그려진 그림이다(80쪽).

　　이 시집을 위해 사용되지 않았던 것으로 보이는 꽤나 많은 연필 스케치들 역시 이 시기의 셰퍼드의 스케치북에서 발견되기도 했다. 셰퍼드는 언제나 실제 모델을 두고 그림들을 그렸고 그 다음에야 어느 곳에 그림을 사용할지 결정하곤 했다. 가끔은 훨씬

First sketh p. 60

〈작고 검은 암탉〉을 위한 두 장의 예비 스케치(위). 평소와는 달리 셰퍼드는 두 그림
모두에 서명을 했다. 최종적으로 출간된 삽화는 아래와 같다.

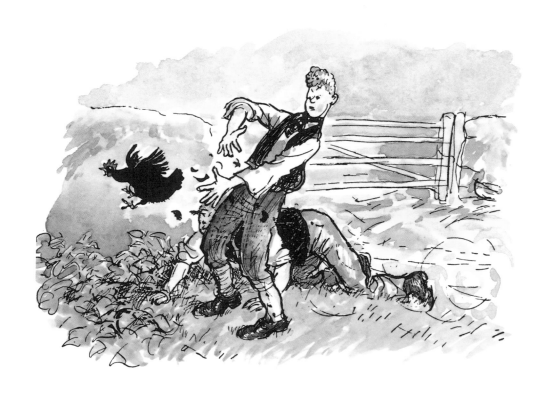

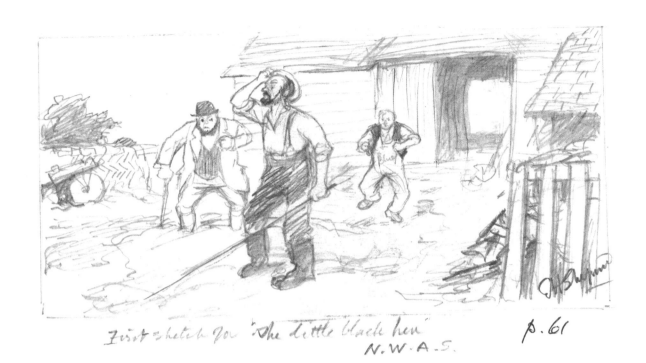

First sketch for 'The little black hen'
N.W.A.S.

p.61

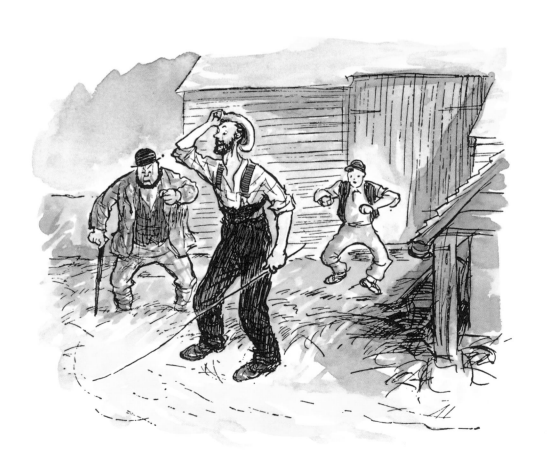

1920년대 중반에 그려진 것으로 추측되는 한 소녀의 연필 스케치. 셰퍼드는 이 스케치들을 보관하고 있다가 나중에 작업을 하면서 영감을 떠올리는 데에 사용하곤 했다.

나중에 활용하기도 했다. 셰퍼드는 아들 그레이엄을 그린 소묘들을 제1차 세계대전이 벌어지기 몇 년 전에 그려 두었지만 몇십 년이 지난 후에야 크리스토퍼 로빈의 모델로 활용했다.

이제 작가 밀른과 삽화가 셰퍼드는 서로의 작업 방식을 잘 이해하게 됐다. 물론 모든 것이 예측 가능하지 않았고 여전히 놀랄 만한 일들도 일어났다. 오른쪽 페이지에 들어가기로 했던 삽화가 왼쪽 페이지에 들어가기도 했다. 이런 식으로 매번 변화가 생길 때마다 셰퍼드는 '제대로' 만들기 위해서 작업을 되돌려 삽화를 고쳐야만 했다. 그의 '자유로운 손놀림'은 여전히 활발히 이뤄졌고, 셰퍼드가 더 많은 크리스토퍼 로빈의 장난감을 삽화에 포함했다는 점도 주목할 만하다. 밀른이 이 장난감들을 글에서 언급하지 않을 때도 마찬가지였다.

가장 흥미로운 그림들 가운데 하나는 〈창가에서 기다리다가Waiting at the Window〉를 위해 그린 유일한 삽화다. 이 삽화는 크리스토퍼 로빈이 가장 사랑하는 장난감들로

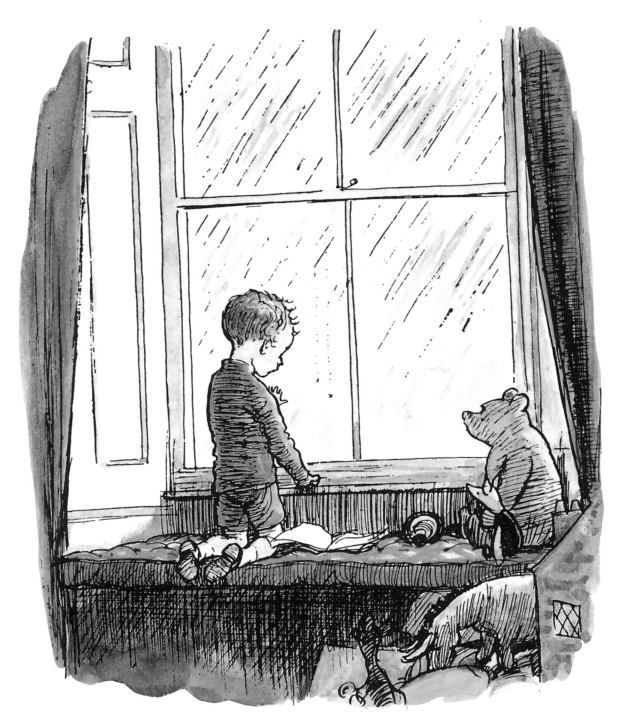

〈창가에서 기다리다가〉의 출간용 삽화. 훌쩍 커버린 크리스토퍼 로빈을 보여준다.

움푹 파인 나무줄기에 앉아 있는 크리스토퍼 로빈과 푸, 피글렛(위)의 스케치.
《우리가 아주아주 어렸을 적에》를 마무리 짓는 삽화로 제시됐지만 결국 이
친구들이 하늘로 뛰어오르는 유명한 그림으로 대체된다.

여겨지는 푸와 이요르, 피글렛이 런던 집 창가에 머무르는 모습을 보여준다. 그러나 크리스토퍼 로빈은 눈에 띄게 달라져 있다. 더 나이가 들어서 어린이라기보다는 소년처럼 보이며, 머리카락은 더 짧아지고 헝클어졌다. 아마도 현실의 크리스토퍼 로빈이 나이가 들어가면서 삽화들은 그저 그 사실을 반영하고 있었던 것뿐일지도 모른다. 이 책의 마지막 페이지를 위해 처음에는 크리스토퍼 로빈과 푸, 피글렛이 오래된 나무줄기의

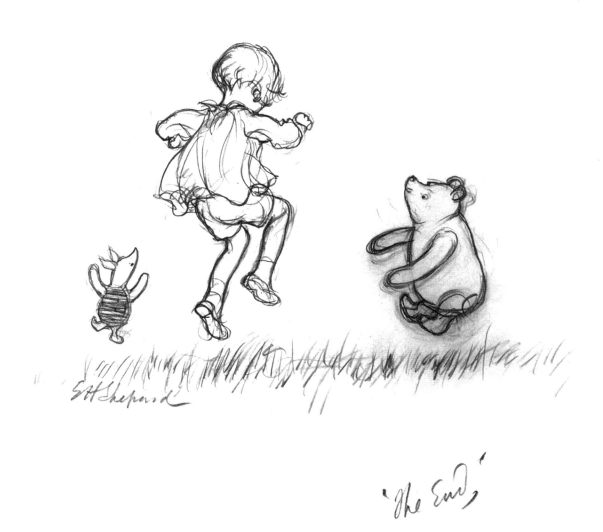

우묵한 구멍에 함께 앉아 있는 그림이 제안됐지만 결국에는 사용하지 않았다. 그림 속 크리스토퍼 로빈의 자세가 불편하고 거북해 보이면서 그다지 설득적이지 못했기 때문이었다. 따라서 이 그림은 크리스토퍼 로빈과 푸와 피글렛이 모두 하늘 높이 뛰어오르는, 누구나 다 아는 상징적인 그림으로 대체됐다.

마침내 시집이 출간될 준비를 마쳤다. 그러나 1927년 10월 출간이 되기 약 2주 전쯤에 아무도 예상하지 못했던 비극이 셰퍼드 가족을 덮친다. 셰퍼드의 아내 파이는 점점 더 심해지는 천식으로 인해 쉘리 그린보다 더 지대가 높고 공기가 좋은 지역으로

〈친구The Friend〉를 위한 스케치 작업

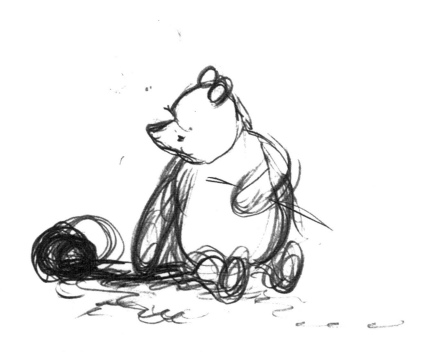

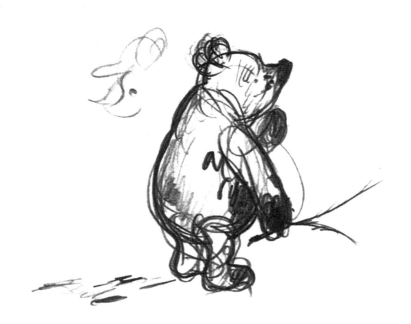

1920년대 후반 길포드의 롱 메도우에 지은 새 집에서 어니스트 셰퍼드

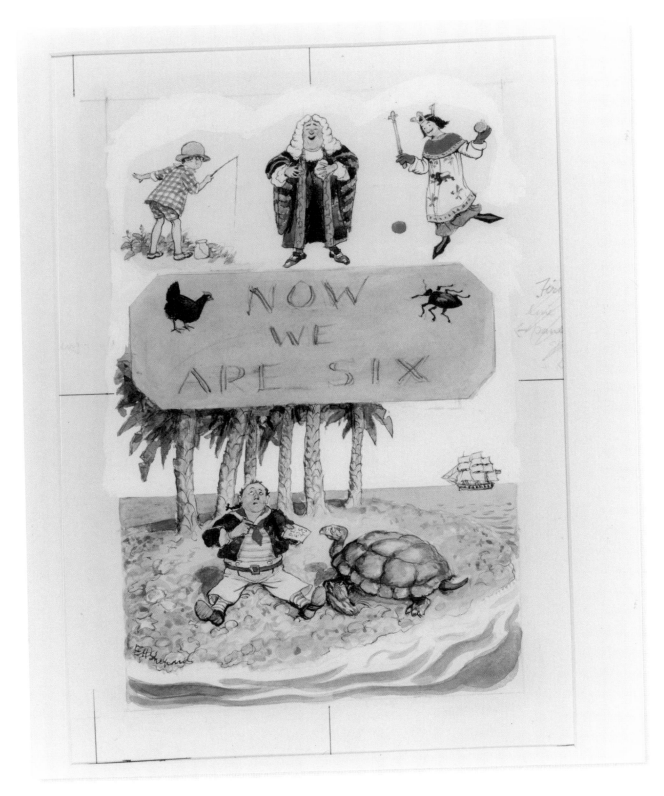

1950년대 또는 1960년대의 책 표지를 위한 컬러 초안

옮길 것을 권유받았다. 가족들은 길퍼드의 남쪽 퓨리 다운에 있는 다소 높은 지대에 땅을 구입해서 예쁜 집을 짓기로 했다. 경제적으로 훨씬 더 안정적인 기반을 가지게 된 덕에 가능한 일이었다. 집이 다 완성될 무렵 파이는 천식 증상의 완화를 위해 일반적인 비강수술을 받아야 한다는 진단을 받았다. 그녀는 비교적 간단한 치료를 위해 런던의 요양원에 입소하지만 어처구니없게도 마취 도중 세상을 떠나고 만다. 이는 셰퍼드와 아이들에게 엄청난 충격이 됐다. 스무 살인 그레이엄은 옥스포드의 링컨 컬리지 학부생이었고 열일곱 살의 메리는 집에서 머물며 예술 학교에 진학할 준비를 하던 때였다. 파이는 셰퍼드에게 평생의 사랑이자 소울메이트이자 버팀목이었고, 그가 정말로 사랑하던 어머니를 대신해줄 모성적 존재이기도 했다. 황망해진 그는 어른이 된 후 처음으로 매일 스케치북에 그림을 그리는 일을 그만 뒀다.

2주일이 지난 후 《이제 우리는 여섯 살》이 출판됐다. 비평가들의 엄청난 찬사가 쏟아졌고 미국에서만 9만 부가 사전 예약 되는 높은 판매 부수를 기록했다. 메튜엔은《우리가 아주아주 어렸을 적에》를 넘어서는 인기는 분명 위니 더 푸가 더 자주 등장한다는 데에서 비롯된다고 여겼다. 당연하게도 셰퍼드는 밀른과의 파트너십에서 탄생한 또 다른 성공작을 축하하는 기쁨과 열광의 분위기에 동참할 수 없었다. 셰퍼드는 개인적인 감정은 혼자 묻어둔 채 그레이엄과 메리에게 최선을 다해 집중하면서 점점 더 일상으로 돌아왔고 작업에 몰두하게 됐다.

때마침 길포드의 새로운 집이 완성됐고 셰퍼드 가족은 1928년 새 집으로 옮겼다. 처음에 셰퍼드는 변화된 환경에 적응하기 어렵다고 느꼈지만(이제 그는 정원에 있는 별채가 아닌 집 안에 훌륭한 작업실을 새로 가지게 됐다) 곧 새로운 구조에 익숙해졌다. 그리고 위니 더 푸의 마지막 책이 될 밀른의 다음 원고를 위해 새롭고 신나는 그림들을 만들어내기 시작했다. 바로《푸 모퉁이에 있는 집》이었다.

CHAPTER 6

푸 모퉁이에
있는 집

1928년 10월, 《이제 우리는 여섯 살》이 출간되고 난 지 겨우 1년 후 《푸 모퉁이에 있는 집》이 나왔다. 네 권의 전작에 대한 영광스러운 피날레로, 10편의 이야기가 더 담긴 책이었다. 밀른은 '들어가는 글' 대신 '나오는 글'을 책의 첫 부분에 넣어서 위니 더 푸가 마지막으로 등장하게 됨을 분명히 밝혔다. "… 크리스토퍼 로빈, 그리고 이미 여러분이 만나본 로빈의 친구들이 이제는 작별 인사를 하려고 해요." 몇 년 간 여러 평론가들의 말에 따르면 《푸 모퉁이에 있는 집》은 《위니 더 푸》보다 더 견고한 줄거리의 훌륭한

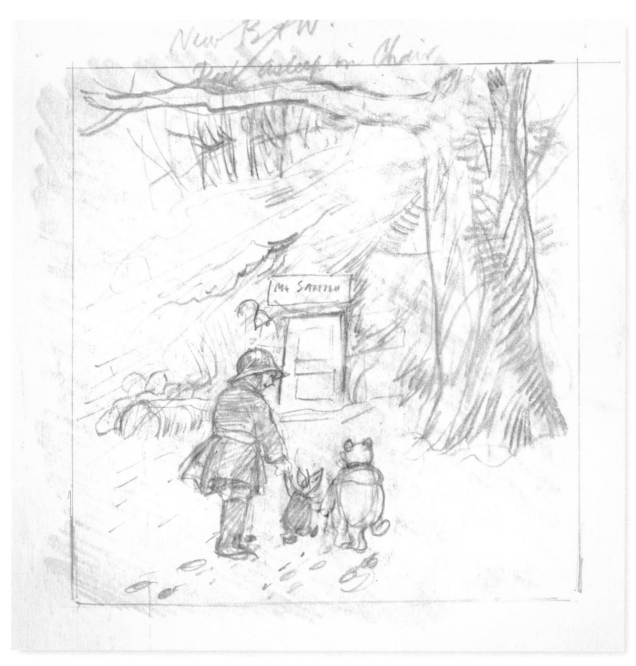

제1장의 끝에서 두 번째 삽화를 위한 초안. 크리스토퍼 로빈과 피글렛, 위니 더 푸가 눈을 맞고 있다.

책이었다. 티거가 등장하고 그와 함께 더욱 매력적인 모험들이 펼쳐지면서 밀른과 셰퍼드는 협동 작품을 수준 높게 마무리 지을 수 있었다. 또한 마지막 책에서 우리는 셰퍼드가 그린, 공감을 자아내는 그림들을 만났다. 바로 티거와 푸스틱(푸와 친구들이 강물 위 다리에서 각자 막대기를 하나씩 강으로 던진 뒤 누구의 막대기가 가장 먼저 떠오르는지 관찰하는 놀이-옮긴이)이다.

　이때쯤이면 밀른-셰퍼드의 협업은 잘 굴러가는 기계 같았다. 둘은 예전보다 뜸하게 만나게 됐다. 만날 필요가 없어졌기 때문이었다. 이들은 무엇이 필요한지 본능적으로 알고 있었고 가끔은 서로의 특별한 요구 사항을 미리 파악하는 것처럼 보이기도 했다. 이 책에서는 전작前作에 실린 〈창가에서 기다리다가〉 삽화에 이어 나이 들어버린 크리스토퍼 로빈을 보여준다. 더 길쭉해진 다리의 크리스토퍼와 동물들 사이의 몸집

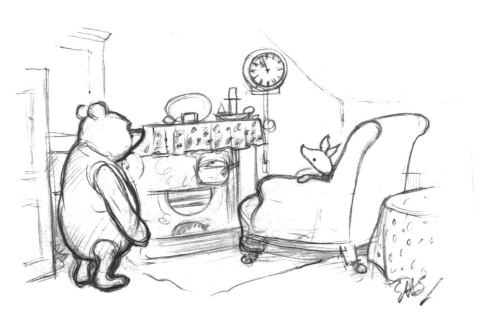

"Saw Piglet sitting in his best armchair"

위니 더 푸와 피글렛의 초기 연필 스케치

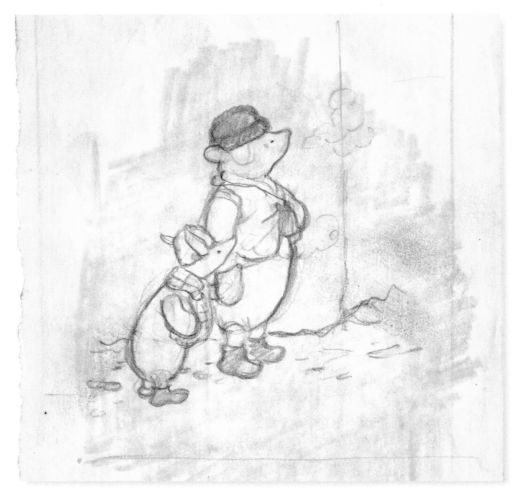

눈 속에서 모자와 코트, 부츠를 착용한 위니 더 푸와 피글렛의 연필화. 책에는 쓰이지 않았다.

차이는 훨씬 커졌다. 다시 셰퍼드는 당시 일고여덟 살이었던 아들 그레이엄을 모델로 삼아 그린 그림들을 활용했다. 셰퍼드는 《이제 우리는 여섯 살》의 삽화를 마무리 지을 무렵 이미 《푸 모퉁이에 있는 집》을 위한 삽화들을 작업하고 있었다.

이야기는 겨울에 시작된다. 제1장에서는 주요 캐릭터들이 이요르를 위한 집을 지어주는 내용이 중심을 이룬다. 첫 그림 이후 모든 삽화에서 눈이 내리고 있으며 셰퍼드는

푸가 만든 '눈이 올 때 불러야 하는 바깥 노래'를 부르는 푸와 피글렛. 결국 이 그림은 쓰이지 않았다.

이를 위해 수도 없이 많은 스케치를 그렸지만 최종판에서는 사용하지 않았다. 이중에는 위니 더 푸와 피글렛이 모자와 코트, 부츠 등 눈에 맞춰 옷을 차려 입은 귀여운 초기 스케치가 있다(94쪽). 비록 꽤나 이른 단계에서 폐기된 것으로 보이지만 말이다. 모자를 쓰자 두 캐릭터의 인상이 어떻게 변했는지는 흥미롭다. 추위에 대비해 옷을 껴입은 둘은 어색하고 덜 자유로워 보이며, 사람처럼 보이기도 한다.

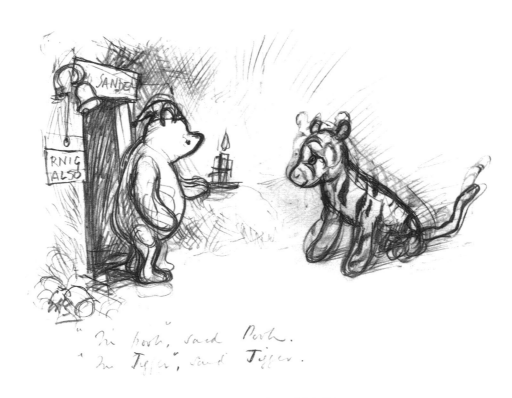

100 에이커 숲에서 가장 사랑받는 캐릭터 가운데 하나인 티거를 소개하기 위한
초기 스케치(위)와 출판용 최종 삽화(아래).

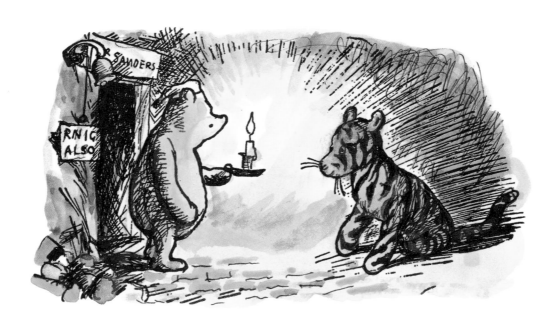

다음 장에서 우리는 티거를 소개받게 된다. 티거는 100 에이커 숲에 사는 동물들에게 영감을 더해주는 캐릭터로, 셰퍼드는 새끼 호랑이와 새끼 래브라도 레트리버가 합쳐진 느낌을 떠올렸다. 밀른조차 신이 나서 셰퍼드에게 이렇게 편지를 썼다. "'티거'의 그림을 만나볼 수 있길 고대하고 있어요!" 티거는 통통 튀고 에너지 넘치며 열정적이기 때문에, 셰퍼드는 가끔 티거를 마치 방금 튕겨 들어온 듯 주변 환경보다 살짝 높이 그려 넣기도 하면서 몇 개의 선만으로도 완전한 운동감을 전했다. 획 속에 색을 꽉 채워 만들어낸 줄무늬는 단순하지만 엄청난 효과를 냈다. 둥그런 코끝과 얼굴 앞쪽으로 난 수염, 끊임없이 깜짝 놀라는 기운이 담긴 커다란 두 눈 등을 통해 셰퍼드의 생각은 우리가 알고 사랑하는 티거로 정확하게 형상화됐다.

셰퍼드는 티거를 다른 숲속 친구들에게 소개시켜주는 삽화를 그리기 위한 초창기 시도에서 처음에는 피글렛을 포함시켰다. 티거가 무슨 음식을 먹는지 알아내려고 애쓰는 장면이었다. 그러나 티거가 꿀을 좋아하지 않는다는 사실에 푸가 안도하는 모습에 초점이 맞춰지면서 피글렛이 제외됐다. 우리에게는 셰퍼드가 어떻게 작업했는지를

티거가 무슨 음식을 좋아하는지 알아내려고 애쓰는 위니 더 푸와 피글렛을 그린 초기 스케치. 최종 버전에서는 피글렛이 지워졌다.

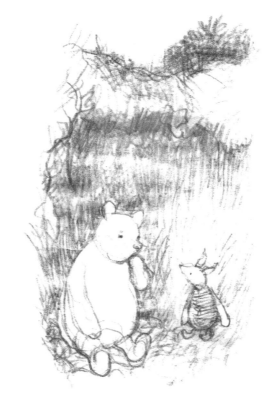

P 43 "He'll say Ho-Ho"

H.P.C..

위니 더 푸와 피글렛이
피글렛의 헤팔럼 함정에
빠지는 모습을 그린 초기의
선택안(위)과 최종 버전(아래)

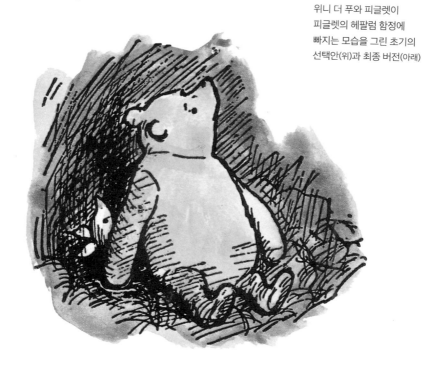

보여주는 아주 흥미로운 초기 그림(97쪽)이 있다. 셰퍼드는 어떤 모습이 좀 더 자연스러우면서도 이야기의 서사에 잘 들어맞는지 결정하기 위해 푸의 오른팔 자세를 적어도 세 가지의 가능성을 두고 그렸다.

이번에는 헤팔럼의 함정으로 넘어가보자. 푸와 피글렛은 결국 함정 밑바닥까지 떨어진다. 이 장면에서 셰퍼드의 원화는 이 둘이 '푸를 위한 헤팔럼 함정!' 바닥에 앉아 있는 모습을 보여준다. '뇌가 아주 작은 곰'은 왼쪽 앞발바닥을 입에 댄 채 혼란스러워 보이고, 피글렛은 영감을 떠올리려는 듯 푸를 걱정스레 바라보고 있다(98쪽). 마침내 이 그림은 푸가 피글렛을 깔고 앉았지만 어디서 피글렛의 목소리가 들리는지 알아낼 수 없어서 어리둥절해 보이는 그림으로 변경된다. 셰퍼드는 피글렛 그리기를 대단히 즐겼던 것 같다. 피글렛을 그린 다양한 스케치와 예비 그림은 위니 더 푸를 그린 것만큼이나 많이 존재했다. 피글렛은 크리스토퍼 로빈이 가진 장난감 피글렛을 공들여 따라 그린 캐릭터로, 보통은 줄무늬 옷을 입고 있다(나중에 컬러판에서는 초록색 줄무늬 옷이 됐다). 보통 셰퍼드는 《푸 모퉁이에 있는 집》에 실린 완성된 피글렛 시리즈를 간직하고 있었고, 그중 한 그림에서 셰퍼드가 이 작고 용감한 새끼 돼지에게 마음속 깊이 특별한 애정을 지니고 있음이 느껴진다. 이 그림들(100쪽)은 "토토리(피글렛은 도토리 Acorn을 Haycorn으로 발음한다—옮긴이)를 심자, 푸. 그러면 토토리가 바로 현관 앞에서 떡갈나무로 자라나서 엄청나게 많은 토토리가 열리게 될 거야. 멀리 멀리 걸어가야 하는 대신 말이야. 알겠니, 푸?"라고 말하고 있다. 여러 다른 원화와 함께 이 그림 시리즈는 1920년대 후반 런던 메이페어에 있는 잘 나가는 상업미술 갤러리 스포팅 갤러리에서 판매를 위해 전시됐다. 한 점당 4기니라는 가격이 매겨졌고 훗날 3기니로 가격을 내렸다는 기록이 남아 있지만, 추측건대 그림이 팔리지 않았거나 셰퍼드가 판매를 철회한 것으로 보인다.

그리고 영원히 인기 있는 푸스틱도! 셰퍼드는 밀른의 서사에서 이 간단한 아이디어를 가져왔고, 세월이 흘러도 변하지 않는 그의 그림을 통해 세계적으로 계속 전래되는 놀이가 시작됐다. 그 후 100년 동안 얼마나 많은 아이들과 어른들이 푸스틱 놀이를 했는지 떠올려보자.

셰퍼드는 크리스토퍼 로빈과 푸가 푸스틱 놀이를 하던 애쉬다운 숲속 다리를 어느 정도 자유롭게 그려냈다. 원래의 다리는 나무로 만든 구조물로, 소박한 매력이 있었다.

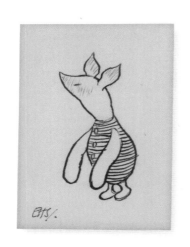
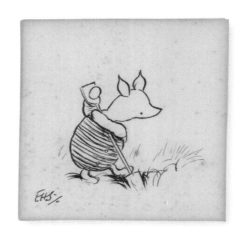
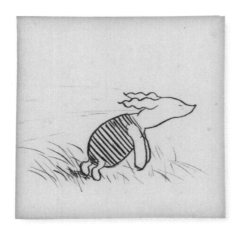
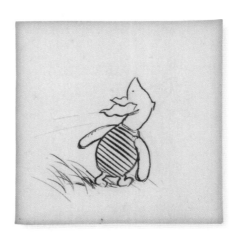

셰퍼드는 피글렛을 그린 이 원화 시리즈를 간직했다. 오른쪽 아래(101쪽) 사진에서 3기니(4라는 숫자 위에는 줄이 그어져 있다)라는 희망 가격을 표시한 뒷면이 보인다. 추측건대 그림이 팔리지 않았던지 셰퍼드가 판매를 철회했을 것이다.

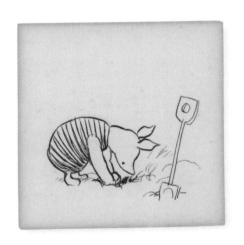
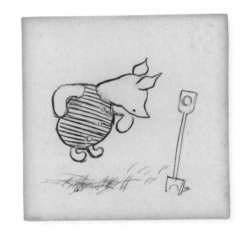
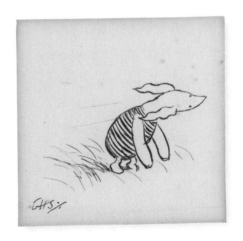

푸스틱 다리 밑에서
물 위에 거꾸로 둥둥 뜬
이요르를 그린 아주 초기
단계의 그림

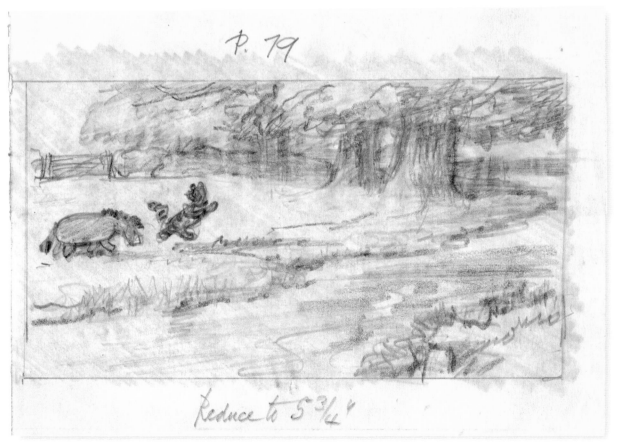

강기슭의 이요르와 티거. 아마도 이요르가 강물로 '통통 뛰어들어서' 푸스틱 다리
밑까지 흘러가는 장면을 그리기 위한 초기의 옵션이었을 것이다.

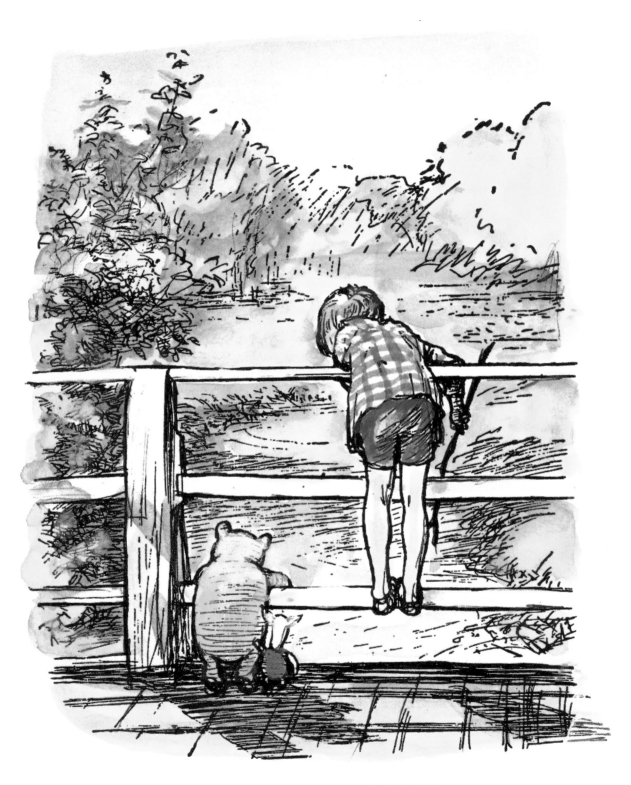

우리 모두가 기억하는 바로 그 그림이다. 위니 더 푸와 피글렛, 크리스토퍼 로빈이 푸스틱 놀이를 하고 있다.

E. H. 셰퍼드의 손녀 미네트 셰퍼드와 곰 인형

셰퍼드가 처음에 흑백버전으로 그린 다리는 벽돌로 만들어진 교각에 나무로 된 난간이 위에 달려 있었다. 이요르가 다리 밑에서 등을 대고 누워 있는 102쪽 그림과 같다. 훗날 그가 한 페이지 전체에 그린 채색화에서는 농장에서 흔히 볼 수 있는 하얀 난간 같은 것이 달린 벽돌로 된 아치가 등장했다. 하지만 이요르는 어쩌다가 강물에 빠진 것일까? 당연히 '통통 튀다가'였다. 그리고 미출간된 초기 연필 스케치를 보면 이요르와 티거가 강기슭 끄트머리에서 통통 튀고 있음을 볼 수 있다. 이 책의 마지막 그림은 크리스토퍼 로빈이 다리에 기대어 있고 그 곁에는 푸와 피글렛이 함께하고 있는 모습이다. 이 그림은 역사상 가장 잘 알려진 동화 삽화 가운데 하나일 것이다.

《푸 모퉁이에 있는 집》의 또 다른 스타는 두말 할 필요도 없이 이요르다. 셰퍼드는 이요르를 유난히 사랑했고, 《위니 더 푸》에서 처음 등장한 후 서서히 성격을 발전시켜 나갔다. 이요르는 놀라울 정도로 음울한 인생관을 강조하면서 티거의 통통 튀는 낙관

Substitute

It may interest you to know something of the history of Pooh, Now alas! [No more] deceased. The bear that I used as my model belonged to my son, he was a wonderful bear quite the best fellow I have seen anywhere and he seemed to have a character of his own. He had a chequered career and, when my son grew up and married, Pooh was given to his small daughter who, when war broke out was taken to Canada by her mother, to Grandparents there. And Pooh went too, only to die at the hands, or rather the teeth, of a neighbours dog. Piglet, I fear, met the same fate in this country, so Milne told me

위니 더 푸와 피글렛을 위한 모델들에게 무슨 일이 벌어졌는지 설명하는 셰퍼드의 자필 노트

주의와 인생에 대한 열정에 균형을 맞춰주는 역할이었다. 셰퍼드의 상상은 어찌나 기발한지, 물에 둥둥 떠 있는 이요르의 모습은 그저 거꾸로 치솟은 네 다리와 물보라를 그렸을 뿐인데도 그 자체로 의심의 여지도 없이 이요르가 되어버렸다.

이 책의 마지막에서 밀른은 이것이 마지막 장임을 다시 언급했다. 이야기들은 끝을 맺게 됐고, 이제는 앞으로 나아가야 할 때였다. 셰퍼드는 이를 가슴에 사무치는 그림으로 표현해냈다. 크리스토퍼 로빈과 푸가 갈레온스 랩과 마법의 장소 가장 높은 곳을 향해 걸어가는 모습을 그린 것이다. 그렇게 모험은 끝이 났다. 마침내 미래를 향해 뛰어가는 푸와 크리스토퍼 로빈의 실루엣으로 이야기를 마무리 짓게 되었다.

그렇다면 위니 더 푸의 모델이자 머지않아 그레이엄 셰퍼드의 딸 미네트가 물려받게 되는 그라울러, 피글렛은 어떻게 됐을까? 이제 셰퍼드가 자신의 언어를 통해 그 이야기를 끝맺으려 한다.

CHAPTER 7

이미지의 확장

A. A. 밀른은 《푸 모퉁이에 있는 집》의 출간 이후 더 이상 위니 더 푸와 크리스토퍼 로빈, 100 에이커 숲의 동물들에 대한 이야기를 쓰지 않게 됐지만 셰퍼드의 매력적인 그림에 대한 엄청난 수요는 계속 이어졌다. 4권의 원작에 대한 인기가 지속적으로 치솟자, 영국의 메튜엔과 미국의 더튼, 그리고 해외 여러 출판사들은 이 책들의 신판과 개정판들을 계속 내놨고, 그로 인해 페이지 크기와 레이아웃 등이 변하면서 삽화의 수정이 필요했다.

게다가 위니 더 푸와 친구들의 이미지는 상업화하기에 이상적임이 증명됐다. 이 시장은 이미 미국이 주도하고 있었고, 1931년 밀른은 북미지역에서의 푸에 대한 '독점판매권'을 미국의 영화·TV·라디오 제작자 스티븐 슬레진저에게 넘겼다. 슬레진저는 나중에 라이선스 산업의 아버지로 알려지게 된다. 슬레진저는 약삭빠르고 혁신적인 사람이었으며, 그 후 30년 간 푸의 이미지를 끌어올리고 홍보했다. 그리고 그가 미국에서 성공적으로 개발한 상품 중 다수는 다시 대서양을 건너 영국과 더 먼 나라들까지 전해졌다. 상품은 원래의 동물 주인공들을 바탕으로 한 봉제완구부터 의류, 가정용품에 이르기까지 다양했다. 런던에서 역시 메튜엔은 책의 잠재력을 알아보았고 나중에 '브랜드'라고 부르게 되는 것의 확장에 착수했다.

처음으로 《열네 편의 노래Fourteen Songs》라는 악보집이 출간됐다. 1925년 뉴욕에서 더튼이 출간한 이 책은 《우리가 아주아주 어렸을 적에》에 수록된 시들에 피아노 악보를 붙인 것으로, 셰퍼드의 삽화로 장식됐다. 영국판은 조지 5세의 외동딸 메리 공주와 그녀의 두 아들들에게 바쳐졌다. 그 다음 악보집에는 엘리자베스 공주이자 요크의 공작과 공작부인의 큰 딸(현재의 여왕)에게 바친다는 글귀가 들어갔다. 이러한 왕족과의 연결고리는 1920년대 왕실의 굉장한 인기를 잘 파악하고 활용하고 싶었던 E. V. 루카스가 엮어나갔고, 이러한 헌정은 푸의 열풍에 분명 특별한 활기와 반짝임을 더해주었다.

이 노래들을 위한 음악은 해롤드 프레이저-심슨이 작곡했다. 유명한 경음악

《푸의 콧노래The Hums of Pooh》 초판으로 A. A. 밀른과 H. 프레이저-심슨, E. H. 셰퍼드의 서명이 들어간 희귀한 증정본이다.

THE HUMS OF POOH

LYRICS BY

POOH

MUSIC BY

H. FRASER-SIMSON

INTRODUCTION AND NOTES BY

A. A. MILNE

DECORATIONS BY

E. H. SHEPARD

ADDITIONAL LYRIC BY

EEYORE

THE WHOLE PRESENTED TO THE PUBLIC
BY
METHUEN & CO., LTD.
36, ESSEX STREET, LONDON, W.C.

IN CONJUNCTION WITH

ASCHERBERG, HOPWOOD & CREW, LT'D.
16, MORTIMER STREET, LONDON, W.

Isn't it Funny

One day when Pooh was out walking, he came to a very tall tree, and from the top of the tree there came a loud buzzing noise. Well, Pooh knew what that meant—honey ; so he began to climb the tree. And as he climbed, he sang a little song to himself. Really it was two little songs, because he climbed twenty-seven feet nine-and-a-half inches in between the two verses. So if the second verse is higher than the first, you will know why.

각 악보의 첫 단 건너편에는 글이 들어갔다. 이 사진에서 보듯 필요할 때에는 추가적인 설명이 더해졌다.

작곡가인 그는 밀른의 이웃이자 지인으로, 1929년 메튜엔의 의뢰로 후속 악보집 《푸의 콧노래》를 작업했다. 이 증정본은 특별히 셰퍼드를 위해 만들어진 것으로, A. A. 밀른과 E.H. 셰퍼드의 개인 서명이 모두 들어간 몇 안 남은 희귀본 중 하나다. 예상대로 첫 번째 노래는 "어쩌면 곰이 꿀을 좋아할 수 있는지, 재미있지 않나요?"라고 시작했다. 그리고 각 노래에는 저마다의 소개가 덧붙여졌다. 책 전체적으로는 셰퍼드의 원화가 다시 사용되거나 적용됐다. 물론 새로운 판형에 더욱 잘 들어맞도록 만들기 위해 수정이 필요할 때도 있었다. 악보 첫 페이지에는 《위니 더 푸》 제1장에 나오는 나무들이 복제됐다. 그 과정에서 셰퍼드가 나무들로부터 노래 제목을 향해 날아가는 벌떼를 추가했음을 볼 수 있다. 그 시대 대부분의 중산층 가정에는 피아노가 있었고, 초창기 라디오는 어린이들을 위해 그다지 많은 오락거리를 제공하지 않았다. 따라서 이 악보집은 엄청난 인기를 끌었고, 부모와 아이들이 피아노 주변에 모여 함께 노래하도록 장려했다.

그렇게 푸는 대세를 이루기 시작했다. 네 권의 원작은 모두 흑백으로 출간됐지만

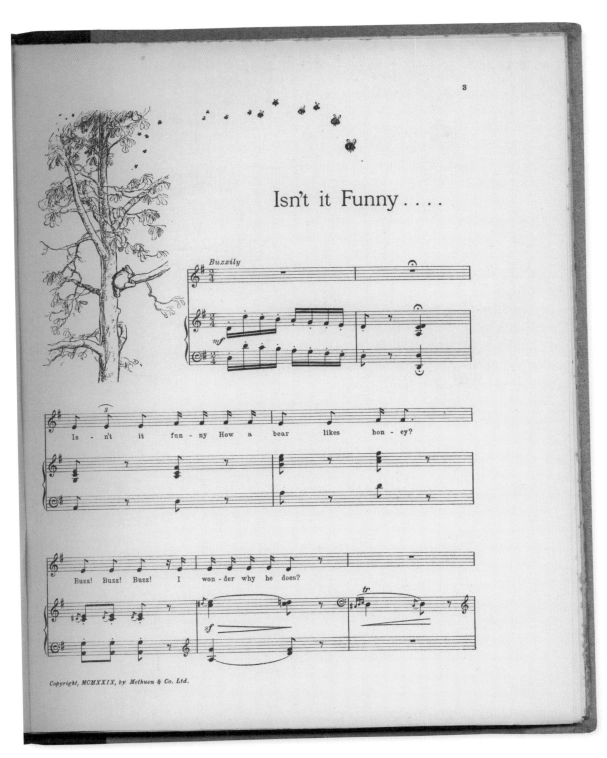

〈재미있지 않나요?〉의 첫 단에서 원화가 더 큰 페이지 크기에 맞춰 조정됐다.

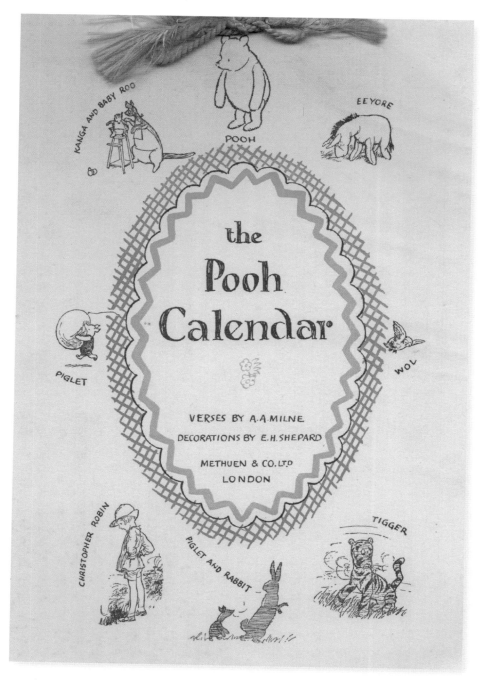

1930년도 〈곰돌이 푸 달력〉의 표지. 셰퍼드가 그린 100 에이커 숲에 사는 주요 캐릭터들의 그림이 들어갔다.

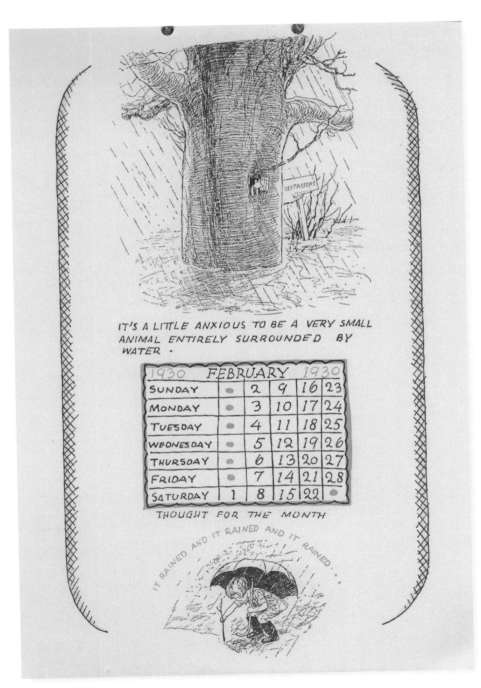

2월 달력에는 해당 월에 어울리게 《위니 더 푸》의 제9장에서 나온 삽화가 쓰였다.

이제는 출판사들에게 컬러 인쇄가 가능하고 가격적으로도 적당한 선택지가 됐다. 점차 색에 대한 수요가 커져갔다. 처음에는 컬러로 된 책표지가 나왔고, 그 이후에는 한정된 페이지에서 부분적으로 색을 쓰게 됐다. 1930년대에 위니 더 푸가 빨간 윗도리를 입게 된 것은 분명 스티븐 슬레진저 덕이었다. 1950년대 초 밀른이 뇌졸중에 걸리면서 슬레진저는 흥미롭게도 다른 화가에게 푸의 삽화를 맡기게 된다. 이 실험은 성공하지 못했고, 다시는 반복되지 않았다. 희한하게도 이 대체된 삽화들에 대한 기록은 전혀 남아 있지 않고, 흔적도 없이 사라져버렸다.

상품화의 기회가 계속 밀려들어 왔다. 1930년에 셰퍼드는 메튜엔을 위해 〈곰돌이 푸 달력〉을 만들었다. 달력 표지는 새로 디자인했지만 내용적으로는 《위니 더 푸》의 원화들을 재활용했다. 또 다른 프로젝트는 크리스토퍼 로빈을 움직이는 모형으로 만드는 것이었다. 셰퍼드는 움직이는 부위를 모두 그림으로 그렸다.

셰퍼드는 1930년대가 흘러감에 따라 자신이 점차 바빠지고 있음을 깨달았다. 위니 더 푸 프로젝트를 위해 부가적인 작업들을 수행하고 있을 뿐 아니라 매주 〈펀치〉를 위해 그림을 그리고 광범위한 의뢰에 응했다. 대부분은 도서 삽화에 대한 주문이었다. 밀른 역시 셰퍼드와의 관계를 계속 유지했다. 밀른은 1908년에 첫 출간된 케네스 그레이엄의 《버드나무에 부는 바람》에 깊은 감명을 받고 영향을 받았다. 이 책이 어린이들을 위해 글을 쓰는 밀른의 방식에 영향을 미쳤다고 느끼는 사람들도 많다. 밀른은 그레이엄을 설득해 이 책을 연극으로 각색하게 해달라고 요청했다. 그는 1920년대 내내 작업을 쉬엄쉬엄 해나갔고, 결국 〈두꺼비 회관의 두꺼비Toad of Toad Hall〉가 탄생했다. 그러는 동안 밀른은 점차 그레이엄이 《버드나무에 부는 바람》의 삽화 작업을 위한 다양한 시도에 얼마나 불만스러워했는지를 깨닫게 됐고, 셰퍼드를 설득해 그레이엄과 연락해보도록 했다. 셰퍼드는 과거에도 그레이엄이 쓴 《황금시대》와 《꿈의 나날》의 삽화를 그린 적이 있었지만, 이번에는 밀른의 개인적 추천을 통해 강기슭과 야생 숲에 사는 동물들의 본질을 담는 신선한 시도를 해보기로 했다. 처음에 셰퍼드는 조심스러웠고 그레이엄은 불안해했지만, 그 결과 탄생한 삽화는 케네스 그레이엄과 대중들을 상대로 대성공을 거두었다. 그리고 그 이후로 《버드나무에 부는 바람》은 결코 절판되지 않고 있다.

셰퍼드의 명성이 치솟으면서 작업의 압박 때문에 특정 의뢰를 거절할 수밖에 없는

크리스토퍼 로빈의 움직이는 모형을 위한 도안과 설명. 셰퍼드는 집에서 쓰는 편지지에 이를 그렸다.

셰퍼드가 그린 《버드나무에 부는 바람》의 삽화

경우가 생겨났다. 그중 하나는 P. L. 트레버스가 쓴 《메리 포핀스》의 삽화를 그리는 일이었다. 우연의 일치로, 이 의뢰는 셰퍼드의 딸 메리에게 넘어갔다. 메리는 아버지로부터 재능을 물려받은 뛰어난 삽화가였고, 1934년부터 1988년까지 모든 〈메리 포핀스〉 시리즈의 삽화를 계속 그렸다.

밀른과 셰퍼드 모두 〈펀치〉와의 오랜 인연을 이어갔고, 푸 시리즈가 출간된 이후에도 여러 해 동안 작업을 계속했다. 1932년 오웬 시먼이 은퇴하고 E. V. 녹스가 편집장

E. H. 셰퍼드의 딸 메리 셰퍼드는 아버지가 거절한 《메리 포핀스》의 모든 삽화 작업을 맡았다.
이 책은 P. L. 트레버스가 메리 셰퍼드의 증손녀 아라벨라에게 선물한 것이다.

으로 임명됐다. 이보로 알려진 그는 이미 셰퍼드와 가까운 친구였다. 아내를 잃고 혼자 살던 이보는 1937년 셰퍼드의 딸 메리와 결혼했다. 이보는 셰퍼드와 동년배인 만큼 아내와의 나이 차가 엄청났지만, 둘은 행복한 결혼 생활을 오래도록 지속했다. 그리고 메리는 이보의 자식들과 아주 가까워졌다. 롤 녹스는 뛰어난 해외특파원이었고, 페넬로프 피츠제럴드는 부커상을 수상한 작가였다.

셰퍼드는 1930년대 중반 〈펀치〉의 수석만화가라는 중요한 역할을 맡게 되면서 더욱 더 바빠졌다. 이제 그는 매주 주요 정치 만평을 책임지게 됐고, 그 역할을 통해 중요한 시기 동안 잡지의 편집 기조에 기여하게 됐다. 독일에서는 나치가 득세하고, 1936년에는 에드워드 8세가 자진 퇴위를 선언했으며, 1938년에는 유화정책과 뮌헨회담이 벌어지는가 하면, 전쟁에 돌입하고 윈스턴 처칠이 전시 내각의 총리로 임명된 시기였다. 길포드로부터 출퇴근하는 길이 지나치게 멀었기 때문에 주중에는 세인트존스 우드의 멜리나 플레이스에 있는 집에서 머물렀다. 이보와 메리가 사는 집에서 가까운 곳이었고, 나중에는 아들 그레이엄과 그레이엄의 아내 앤과 함께 살았다. 그레이엄 역시 화가이자 삽화가, 그리고 작가였다. 훨씬 뒤에 그레이엄과 앤의 어린 딸 미네트가 태어나면서 가족은 더욱 확장됐고, 셰퍼드와 미네트는 아주 친밀한 사이가 됐다. 셰퍼드는 주말이면 롱 메도우로 돌아갔고, 셰퍼드의 자녀들과 친구들도 가끔 그곳에 들렀다.

1939년 제2차 세계대전이 발발하면서 셰퍼드는 길포드의 향토군에 자원했다. 직업적 사명감을 바탕으로 그는 60세의 나이에도 가끔은 밤까지 임무를 수행했다. 멜리나 플레이스는 영국 대공습 기간 동안 엄청난 피해를 입었고, 셰퍼드는 런던의 작업실을 옮겨야만 했다. 그러나 1943년 북대서양에서 군함 HMS 폴리안서스가 격침당하면서 영국 해군지원예비군에 자원했던 그레이엄이 전사하는 바람에 충격에 빠지게 된다. 셰퍼드의 며느리 앤과 손녀 미네트는 캐나다에서 앤의 가족들과 머물렀고, 셰퍼드는 점차 외로워졌다.

전쟁 초기에 그는 런던에서 열린 어느 콘서트에서 패딩턴의 세인트메리 병원에서 근무하는 간호사 노라 캐롤을 만났다. 둘은 자주 만나기 시작했고 그레이엄이 세상을 떠난 직후 약혼을 해서 1943년 결혼했다. 둘은 런던과 롱 메도우를 오가며 시간을 보냈고 노라는 셰퍼드에게 안정감과 정돈된 가정생활을 제공했다. 전쟁 초반부에 분명 결여되어 있던 요소들이었다.

밀른은 1930년대와 1940년대 〈펀치〉에 계속 글을 기고했다. 1920년대에 독자들을 사로잡았던 그의 가볍고 실없는 문체는 취향이 변한 독자들에게 점차 울림을 주지 못하게 됐다. 1920년대 런던의 웨스트엔드에서 밀른의 희곡 네 편이 동시에 무대에 올려졌다면, 1930년대에는 단 한 작품도 없었다. 그는 계속 〈펀치〉에 원고를 보냈으나 1940년대가 되자 E. V. 녹스는 밀른의 글은 예전과 마찬가지로 훌륭하지만 독자들이 더 이상 그의 재기발랄한 문체를 받아들이지 못하게 됐고 유감스럽게도 〈펀치〉가 앞으로 밀른의 글을 싣지 못하게 됐음을 설명해야 했다. 40년의 인연은 힘들고 슬프게 끝나버렸다.

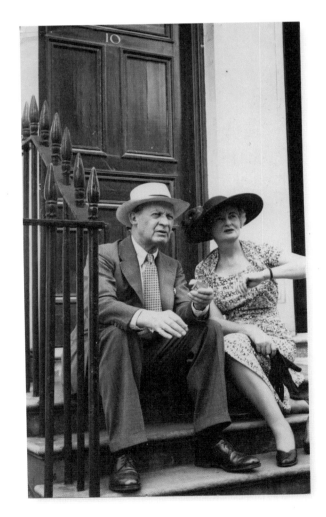

제2차 세계대전 후 셰퍼드와
그의 두 번째 아내 노라

황혼기

제2차 세계대전이 끝난 후 셰퍼드는 그 어느 때보다 바빠졌다. 〈펀치〉의 수석만화가로서 10년을 더 근무하면서 1940년대 노동당 정부의 정치적 격변을 기록했다. 그중 다수는 국민건강보험의 설립과 핵심적인 공공서비스의 광범위한 국유화 등 영국의 전후시대를 분명히 규정 짓는 사건들이었다. 그는 책에 들어갈 삽화를 그리고 표지를 디자인하는 일을 계속했으며 서른 살의 장정들도 지칠 법한 엄청난 프로젝트와 활동을 이어나갔다(1945년에 그는 65세였다). 물론 위니 더 푸와 관련해서도 끊임없이 작업을 이어

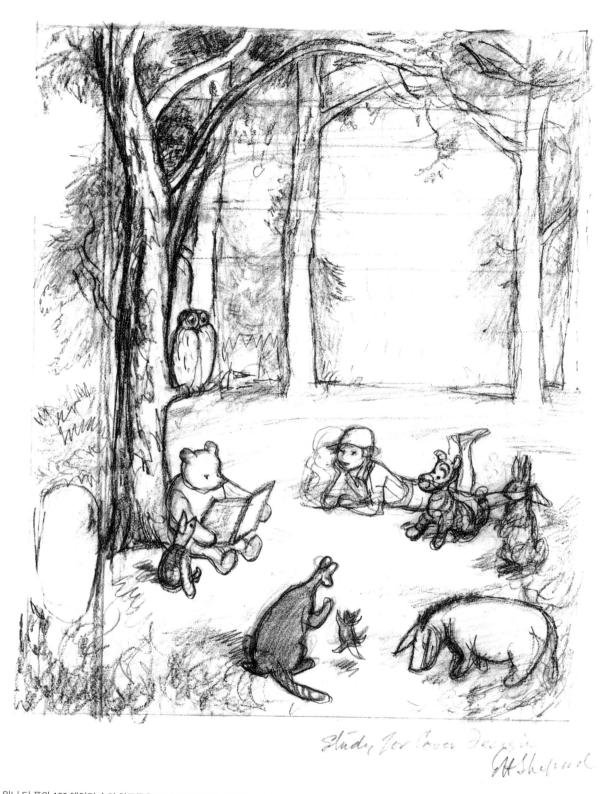

위니 더 푸와 100 에이커 숲의 친구들을 표현한 전면 컬러 삽화(123쪽)와 습작 원본(위)으로 제2차 세계대전 이후 그려졌다.

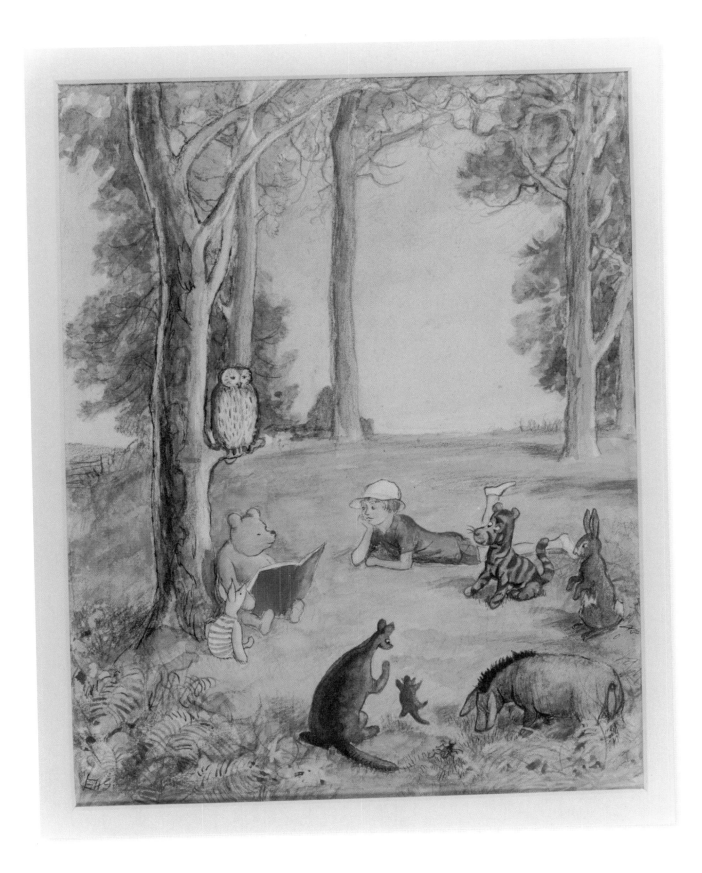

갔다. 대부분의 일은 계속적인 '브랜드'의 확장과 연이은 스핀오프에 관련해서였지만, 인쇄 공정에 색이 널리 도입되기 시작됐기 때문이기도 했다. 셰퍼드와 노라는 이제 롱 메도우에만 머물렀고, 손녀 미네트(전쟁이 끝나고 난 뒤 며느리와 함께 캐나다에서 돌아왔다)가 가까운 퍼튼햄에서 지내는 큰 기쁨을 누릴 수 있었다. 셰퍼드의 형이나 누나에게는 아이가 없었고 딸 메리 역시 아이가 없었기 때문에 미네트는 셰퍼드의 유일한 손주였고, 셰퍼드는 미네트가 자라나는 모습을 충분히 지켜볼 수 있었다.

A. A. 밀른은 1956년 74세의 나이로 세상을 떠났다. 몇 년 전부터 뇌졸중을 앓으며 투병 생활을 했다. 밀른과 셰퍼드는 결코 개인적인 친구가 되지는 못했지만, 기나긴 세월 동안 푸 이야기와 관련한 공동 사업 문제가 아니더라도 서로 연락을 주고받으며 지냈다. 그리고 셰퍼드는 많은 이들을 위해 많은 것들을 이뤄낸 밀른과의 오랜 협력이 끝을 맞이하게 됐음에 슬퍼했다. 밀른의 부고 기사에는 위니 더 푸 시리즈에 대한 수많은 찬사가 함께 실렸다. 아마도 밀른은 자신이 어른들을 위해 쓴 시와 희곡을 중심으로 기억되지 못함에 실망했을지 모른다.

셰퍼드는 밀른보다 꽤나 더 오래 살았지만, 1950년대 중반부터 바쁜 커리어에서 한 발 물러섰다. 1953년 말콤 머거리지는 〈펀치〉의 편집장이 됐고, 수석만화가로서 셰퍼드의 업무를 배제해버렸다. 잡지에 대한 셰퍼드의 커다란 헌신에 대해서는 거의 고려하지 않은 처사였다. 셰퍼드는 이미 일흔 셋이었고 17년 동안 이 자리에 있었기 때문에 아마도 은퇴할 준비가 되어 있었을지 모른다. 그럼에도 거의 50년 동안 발행되던 〈펀치〉를 떠나가는 방식 때문에 서운할 수밖에 없었다.

셰퍼드가 더 이상 매주 런던으로 출퇴근할 필요가 없어지고, 또 미네트가 이제는 성인이 되어 런던에서 자기만의 인생을 추구하게 되면서 셰퍼드 가족은 롱 메도우의 집이 쓸데없이 크다는 결론을 내렸다. 따라서 서식스 시골의 로즈워스 마을로 이사했고 그곳에서 셰퍼드는 긴 인생에서의 남은 시간을 보냈다. 주 단위로 돌아가던 〈펀치〉의 시간표에서 자유로워진 셰퍼드는 오랫동안 고민해오던 프로젝트에 집중할 수 있게 됐다. 1956년에 본격적으로 쓰기 시작한 자서전을 완성하는 일이었다. 첫 책 《기억 저편에》는 1957년 출판됐다. 빅토리아 시대에 유년기를 보낸 셰퍼드가 1년간의 이야기를 매혹적으로 묘사한 이 책은 평론가들과 대중들 모두에게서 뛰어난 평가를 받았다.

위니 더 푸를 위한 작업 역시 빠르게 계속됐다. 특히 미국 시장은 새롭게 재작업한

삽화를 탐욕스러울 정도로 즐기는 듯했다. 크리스토퍼 로빈이 소장하고 있던 원래의 장난감들은 이제 미국에 영원히 머물게 됐다. 더튼과 슬레진저는 1947년 홍보를 목적으로 장난감들을 빌려달라고 부탁했었고 그 이후 북미를 순회하며 돈을 벌어들였다.

셰퍼드의 첫 자서전 《기억 저편에》의 책 표지에는 그가 직접 그린 삽화가 실렸다.

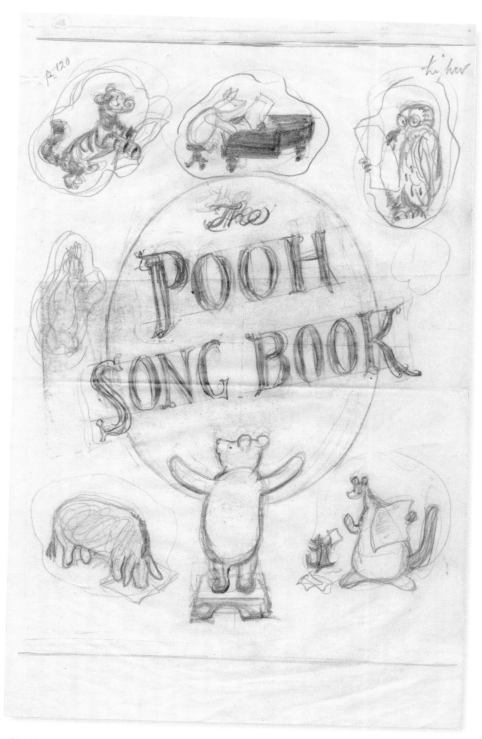

더튼판《푸의 노래The Pooh Song Book》표지를 위한 초기 스케치

정확한 이유는 알려져 있지 않지만 밀른 가족들은 장난감들을 돌려달라고 요청하지 않았다. 대신 장난감들은 두 차례 고향을 방문했었다. 한 번은 1969년 셰퍼드의 90번째 생일을 기념하는 곰돌이 푸 삽화 전시회를 축하하기 위해서였다. 1987년에 더튼은 장난감들을 뉴욕 공립도서관에 기증했고, 오늘날까지 그곳에 보관되어 있다. 가끔 방문객들은 크리스토퍼 로빈의 곰 인형 '진짜' 위니 더 푸가 동화 속 곰과 닮지 않았다는 것에 실망하지만, 우리가 알고 있듯 그라울러는 안타깝게도 이 모임에서 마땅한 자리를 차지하지 않았다.

1950년대 후반 더튼은 프레이저—심슨의 《푸의 콧노래》 원작을 포함해 음악 출판물들을 《푸의 노래》 한 권으로 통합하기로 결정했다. 이 책에서는 모든 주요 캐릭터들이 음악적인 자세를 취하며 등장한다. 푸는 지휘를 하고 피글렛은 그랜드피아노 앞에 앉았으며, 다른 캐릭터들은 정도의 차이는 있지만 악보를 한 장씩 쥐고 끙끙대고 있다(티거는 마치 자기 악보를 막 먹어치우려는 것처럼 보인다). 셰퍼드는 이야기의 신판과 개정판을 위해 비슷한 방식으로 다양한 디자인들을 만들어냈지만, 아마도 가장 까다로웠던

1980년대부터 나온 더튼판의 표지

127

의뢰 가운데 하나는 라틴어판 《위니 일레 푸Winnie Ille Pu》의 삽화를 그려내는 일이었을 것이다.

셰퍼드의 어린 시절 중 어느 한 해를 묘사해 독자들의 심금을 울렸던 《기억 저편에》의 엄청난 성공은 후속작 《인생 저편에Drawn from Life》로 이어졌다. 1961년 출간된 이 책은 학창시절부터 파이와의 결혼까지 셰퍼드의 개인적인 이야기를 다뤘고, 두 번째 책에 대한 아주 긍정적인 반응 덕에 셰퍼드는 직접 동화책 두 권을 쓰고 그릴 수 있는 용기를 얻게 됐다. 그렇게 해서 1965년 《벤과 브록Ben & Brock》이, 1966년 《벳시와 조Betsy & Joe》가 탄생했다. 두 동화책에 실린 삽화의 형태는 위니 더 푸보다는 《버드나무에 부는 바람》에 어느 정도 가까웠다. 마찬가지로 같은 해 1966년 브리스톨에 있는 어느 서점에서 100만 번째 《위니 더 푸》가 판매됐다.

한편, 위니 더 푸에 대한 해외, 특히 미국의 수요는 계속 솟구쳤다. 슬레진저와 다프네 밀른은 1961년 디즈니와 애니메이션 제작을 위한 조건에 합의했다. 그리고 이후 디즈니는 푸 판매권의 홍보와 확장을 위해 점차 더 큰 역할을 맡게 됐다. 1960년대부터는 디즈니의 원작 만화가 지나치게 단순하고 셰퍼드의 매력을 전혀 지니지 않았다는 이유로 순수주의자들로부터 비웃음을 당했다. 하지만 세월이 흐르면서 디즈니의 접근법은 점차 세련되고 섬세해졌으며 점차 셰퍼드의 원화와 일치하게 됐다. 미국 대통령 린든 존슨의 딸 린다는 위니 더 푸의 광팬이었고 심지어 백악관에서 열린 결혼식에 셰퍼드 가족들을 초대하기까지 했다. 슬프게도 셰퍼드 가족들은 그 자리에 참석하지 못했지만 말이다(결혼 선물 중 하나는 특별 주문한 위니 더 푸 도자기 세트였다). 그러나

셰퍼드가 직접 글을 쓰고 그림도 그린 동화책 가운데 하나인 《벤 & 브록》의 삽화들

어울리지 않는 광경:
셰퍼드는 위니 일레 푸를 월계관을
쓴 로마식 흉상처럼 그렸다. 라틴어
번역은 알렉산더 레나드가 맡았다.

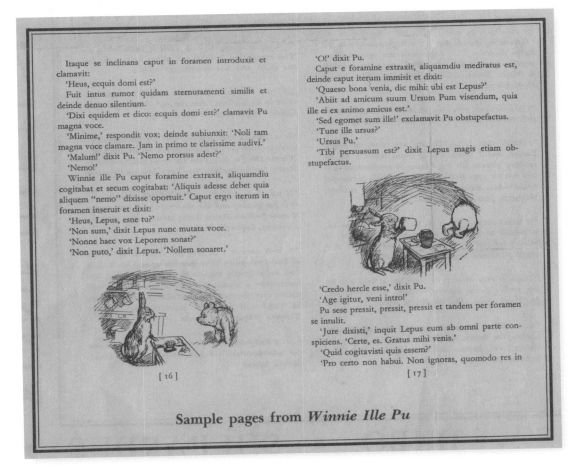

푸와 래빗의 원화가 들어간 견본 페이지

129

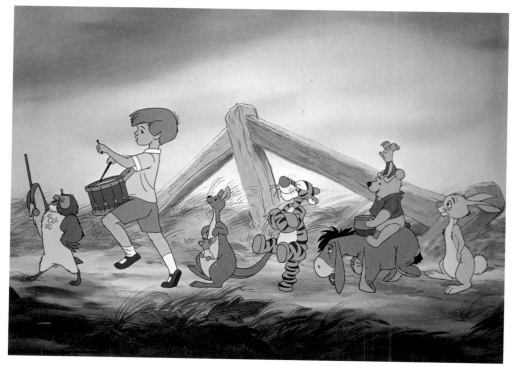

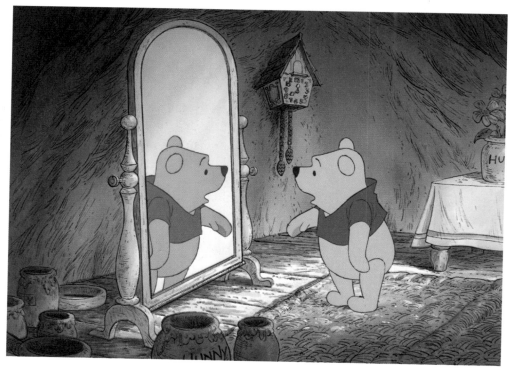

디즈니는 대형 화면에 맞게 푸와 친구들을 재탄생시켰다.

속표지를 위한 초안. 1960년대 초로 추정된다.

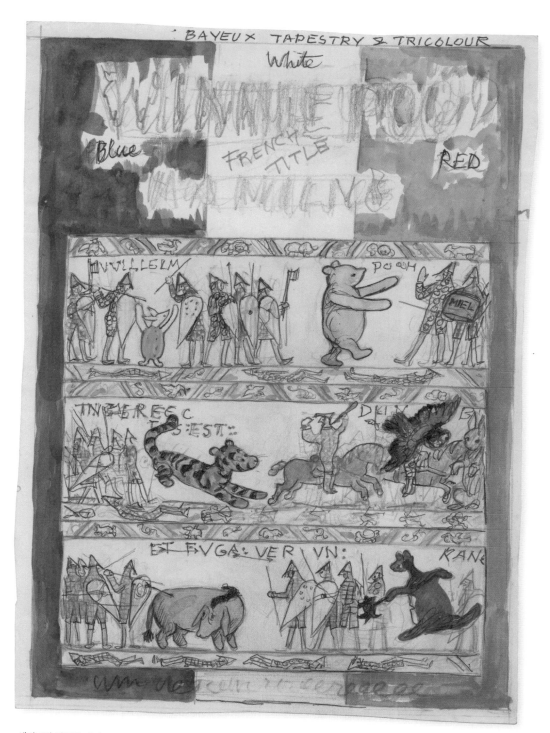

셰퍼드가 바이외 태피스트리(11세기 노르만인의 잉글랜드 정복 이야기를 묘사하는 자수 작품-옮긴이) 식으로 표현한 100 에이커 숲에 사는 캐릭터들과 프랑스 국기의 삼색. 《위니 더 푸》의 프랑스판 표지를 위한 디자인이다.

영부인 레이디 버드 존슨은 나중에 로즈워스의 셰퍼드를 개인적으로 방문해 함께 차한 잔을 하며 곰돌이 푸에 대한 자신의 애정을 한껏 표현했다.

여전히 출판사와 출판대리인들의 수요가 빗발쳤다. 이 시기에 만들어진 원작 《위니 더 푸》의 프랑스판 표지는 특히나 기억해둘 만하다(132쪽). 셰퍼드의 말에 따르면 그는 이렇게 색을 조합하는 일을 진심으로 즐겼다. 가끔은 새로운 출판물을 위해 다양한 옵션을 만들어내고 난 후 다른 시장용으로 다시 만들어달라는 요청을 받기도 했다. 《푸의 요리법The Pooh Cook Book》은 엄청난 성공을 거두었고 여러 국가에서 출판됐다.

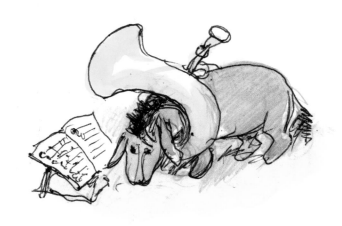

피글렛이 열정과 활기 넘치게 세 가지 악기를 연주해보려 하고 있다.
반면에 성격상 우울함에 빠져있는 이요르는 튜바를 들고 낑낑대고 있다.

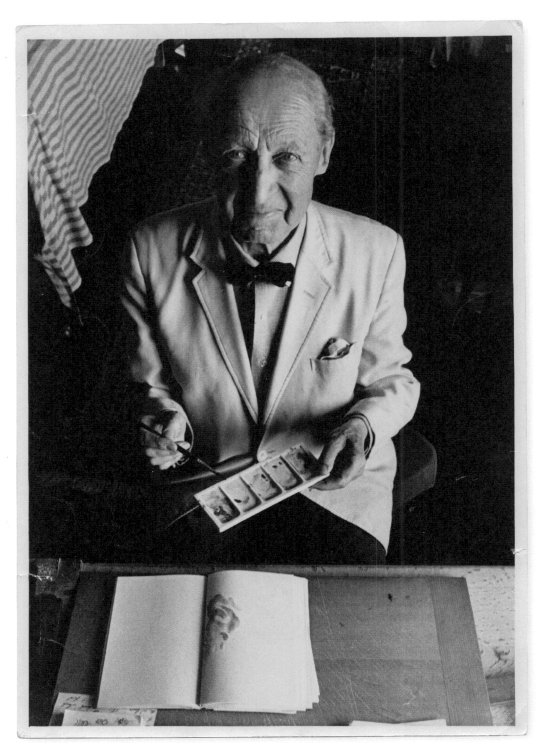

1960년대 자신의 작업실에서 수채 물감을 들고 있는 셰퍼드

영국판의 요리법은 그 당시 요리작가계의 일인자였던 〈타임즈〉의 케이티 스튜워트가 썼다.

긴 인생의 마지막을 바라보던 셰퍼드는 위니 더 푸가 남기게 될 유산에 관심을 갖게 됐다. 1969년 런던 빅토리아 앤 알버트 박물관에서 성공적으로 원화 전시회를 연 후 그는 300점이 넘는 삽화를 박물관의 영구소장품으로 기증했다. 1972년에는 서리대학교에 개인 서류와 공예품, 그림, 삽화와 편지 등을 추가적으로 기증했다. 50년 이상 이 지방에서 살아온 끈끈한 정의 표현이었다. 어쩌면 조금은 늦었다고도 할 수 있지만, 같은 해에 셰퍼드는 여왕의 생일을 기념하는 공로 서훈에서 대영제국 장교 훈장을

Embridge Forge
Dartmouth
Devon
16 12 74

Dear Mr Shepard.

This is to remind you of how and where it all started, and - I hope - to revive some happy memories of Cotchford Farm and of my parents.

Methuen wanted to include some of their drawings alongside some of my photographs to show

how closely fiction followed fact. I left the selection of both to them, and I imagine they asked you about it first. I have said a public thank you in the book. but I would like to add a private thank you in this letter.

With all good wishes

Yours sincerely

Christopher Milne

크리스토퍼 로빈 밀른이 셰퍼드의 90번째 생일 직후 보낸 친필 편지

수여 받았다. 이 훈장은 약 55년 전 1917년에 제1차 세계대전 동안의 혁혁한 용맹을 인정받아 여왕의 할아버지 조지 5세에게 개인적으로 수여받은 전공십자훈장에 더해졌다.

크리스토퍼 로빈 밀른은 여전히 셰퍼드와 친밀한 관계를 유지하고 있었다. 종종 편지와 크리스마스 카드를 주고받았고, 1973년에는 자신의 회고담 《마법의 장소The Enchanted Places》를 한 부 보내기도 했다. "어니스트 셰퍼드 아저씨께, 마법의 장소들에 아저씨의 아주 특별한 마법을 듬뿍 더해주셨지요"라는 헌정의 글과 함께였다. 또한 셰퍼드가 해온 모든 일에 대해 개인적인 '감사'를 담은 멋진 편지도 보냈다(135쪽).

인생의 막바지에 셰퍼드는 로즈워스에서 조용히 살았고 가끔은 마을을 산책하기도 했지만 점차 시력이 나빠졌다. 차츰 허약해지는 건강으로 인해 그와 노라는 점점 뜸하게 여행을 다니게 됐지만, 그럼에도 셰퍼드는 규칙적으로 그림을 그렸고 죽음 직전까지 푸의 그림들을 수정하는 작업을 해나갔다. 그는 여전히 손녀 미네트와 점점 늘어가는 그녀의 가족들에게 헌신적이었다. 어니스트 셰퍼드는 1976년 96세의 나이에 숨을 거두었다. 그의 길고 행복하며 품위 있던 삶과 커리어는 이렇게 마무리됐다.

CHAPTER 9

셰퍼드의 유산

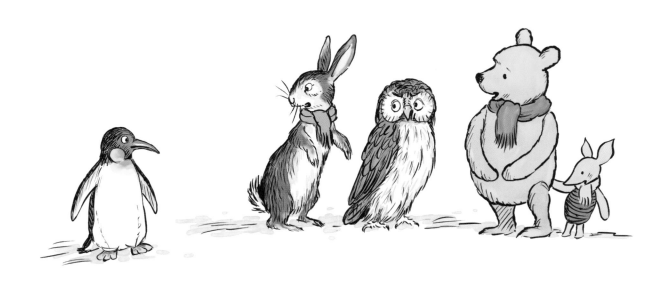

1924년 첫 시집이 발표된 후 거의 100년이 흐르는 동안 새로운 편집판과 판형, 해석들
이 지속적으로 등장했지만 이 모든 것들은 네 권의 원작을 바탕으로 이뤄졌다. 밀른과
셰퍼드의 오랜 저작권 대리인이었던 커티스 브라운, 그리고 출판사 메튜엔과 더튼은
금전적 보상의 가능성을 너무나 잘 파악하고 있었다. 따라서 더 많은 책을 내도록 격려
하고 때로는 애원하기도 했다. 그러나 밀른은 단호했다. 그는 이미 자신이 푸에게 발목
잡혀버렸으며 극작가이자 시인으로서 '진지한' 작업이라고 생각하는 것들로부터 멀어

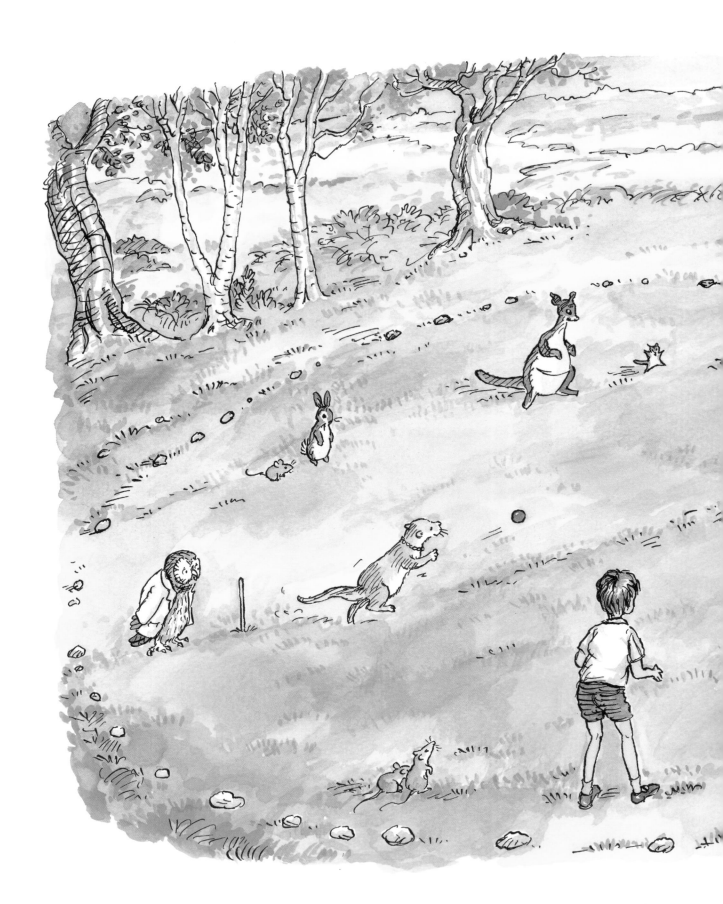

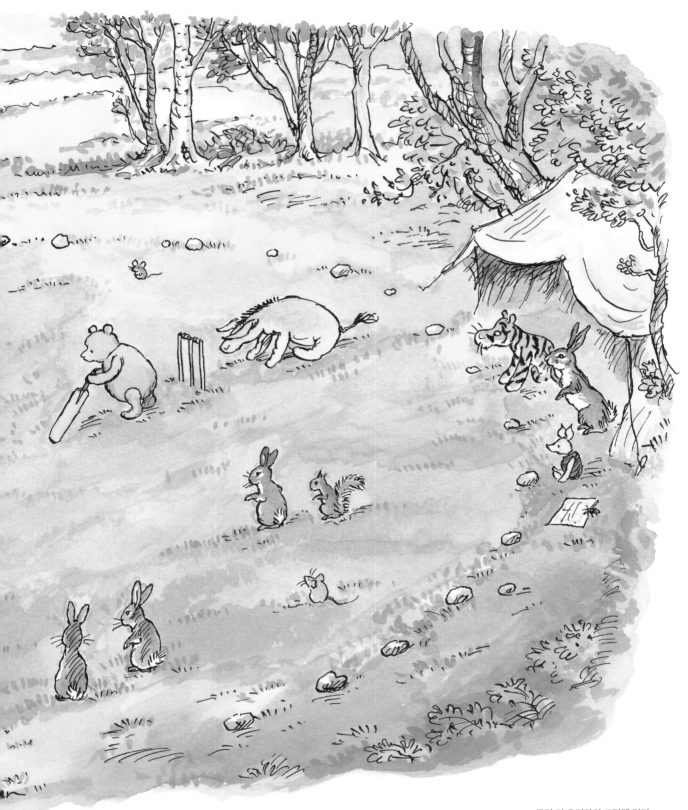

로티 디 오터와의 크리켓 경기

지고 있다고 느꼈다. 그리고 이를 계속할 마음이 없었다. 셰퍼드도 마찬가지로 밀른에게 권하고 싶은 의향이 없었다. 셰퍼드는 작업이 훨씬 더 많아지면 자신이 얼마나 맞춰줄 수 있을지 알 수 없었고, 제2차 세계대전 이전과 이후의 시기에 두 작가 모두 다른 분야에서 바쁘게 지냈다.

1976년 셰퍼드가 세상을 떠난 후 밀른과 셰퍼드의 상속인들에게 주기적인 요청이 들어왔다. 주로 작가와 화가들이 푸와 제휴해서 이득을 볼 수 있길 간절히 바라면서 매우 다양한 책과 프로젝트의 가능성을 타진해오는 것이었다. 이 모든 접근들은 단호하게 퇴짜를 맞았다. 그러한 문제들은 (밀른의 상속인들을 대표하는) 푸의 신탁관리자 회의에서 논의되었는데, 회의 도중에는 언제나 차와 꿀 샌드위치를 즐기는 휴식 시간이 주어졌다(현재도 마찬가지다).

1990년대 후반 밀른과 셰퍼드가 남긴 유산의 신탁관리자들은 이제는 속편을 의뢰하기에 적기라는 결론에 이르렀다. 원작들에 어울리고 부끄럽지 않은 속편이 필요했다. 이 모든 과정은 원래 예상했던 것보다 훨씬 오래 걸렸지만 적절한 때에 작가 데이비드 베네딕터스에게 장편 길이의 속편을 하나의 이야기로 써달라고 의뢰했다. 마크 버제스 역시 셰퍼드의 그림체에 따라 삽화를 그리기로 동의했다. 두 작가와 삽화가가 마주한 주요 문제는 원작을 모방하거나 패러디를 하는 것이 아니라 그 분위기와 표현의 일관성을 지키는 것이었다. 도전적인 과제였다. 베네딕터스와 버제스는 꼭 필요한 균형감을 달성하기 위해 오래도록 열심히 노력했다. 길고 짧은 것은 대봐야 아는 법이다. 《곰돌이 푸와 숲속 친구들Return to the Hundred Acre Wood》는 2009년 출간됐고 큰 성공을 거두었다.

몇 년 후 밀른과 셰퍼드의 상속인들은 또 다른 속편을 고려하게 됐고, 상당한 고심 끝에 계절이라는 주제로 짧은 동화를 써달라고 네 명의 작가에게 부탁하기로 결정했다. 네 가지 이야기가 모여 온전한 책 한 권을 이루게 되는 것이었다. 어떤 작가가 적합하고 어떻게 네 가지 이야기를 관통하는 한결같은 목소리를 유지할 것인지에 대한 심도 깊은 논의가 이뤄졌다. 이러한 대화에서 빠질 수 없는 부분은 어떻게 해야 꼭 필요한 삽화들이 이야기들을 하나로 엮을 수 있는지였다. 마크 버제스는 셰퍼드의 원화를 출발점으로 삼아 새 책의 첫 장부터 마지막 장까지 셰퍼드로부터 영감을 얻은 마법 같은 매력을 엮어나가야 했다.

마크 버제스가 그린 《곰돌이 푸와 숲속 친구들》의 삽화

정해진 수순으로 케이트 선더스, 브라이언 시블리, 폴 브라이트와 진 윌리스가 네 가지 이야기를 써달라는 의뢰를 받게 됐다. 편집자는 전체적으로 한결 같은 목소리를 이룰 수 있도록 각 작가와 작업을 해야 하는 가장 까다로운 역할을 맡게 됐다. 마크 버제스는 새로운 삽화를 그리기 위해 다시 한번 셰퍼드 특유의 그림체를 끌어냈다. 심지어 100 에이커 숲 전체의 계절을 묘사하기 위해 우리에게 익숙한 그 속지까지 재작업했다. 일부 그림들은 가끔 1960년대 디즈니 만화 버전에 가깝기도 했지만 전체적인 인상은 셰퍼드의 그림체를 현대적으로 재창조한 것이었다.

그 결과물로 《이 세상 최고의 곰The Best Bear in All the World》이 2016년 출간됐다. 《위니 더 푸》가 처음 출간된 지 90주년이 되는 해였다. 봄과 여름, 가을과 겨울의 이야기로 나눠지는 이번 책에는 밀른과 크리스토퍼 로빈, 장난감 펭귄이 함께 찍은 옛 사진에서 탄생한 펭귄이 등장했다(137쪽). (1926년 10월 처음 나온) 위니 더 푸와 (같은 해 4월 21일에 태어난) 여왕의 90세 생일을 기념하기 위해 특별한 단편집이 만들어졌다. 제인 리어던이 쓰고 마크 버제스가 그림을 그린 《위니 더 푸, 여왕을 만나다Winnie-the-Pooh Meets the Queen》다.

마크 버제스가 그린 《이 세상 최고의 곰》의 삽화

그렇게 마법은 계속되었다. 위니 더 푸 시리즈가 처음 나온 지 100년이 가까워오지만 시간의 흐름은 푸와 친구들의 인기나 매력을 결코 약화시키지 못했다. 밀른과 셰퍼드는 함께 영원의 세계를 만들어냈고, 그 이야기와 그림들은 언제나 그랬듯 오늘날까지도 울림을 만들어내면서 모든 시대의 어린이들에게 사랑받고 있다. 아마도 이 책의 마무리는 A. A. 밀른에게 맡겨야 하겠다.

내가 죽으면
셰퍼드에게 내 무덤을 장식해달라고 해주게나.
그리고 (공간이 있다면) 비석 위에
두 가지 그림을 올려주게.
111쪽에 있는 피글렛
푸와 피글렛이 걷고 있는 그림도(157쪽)…
그리고 피터, 그림들이 나의 것이라고 생각하면,
나를 천국에서 반겨주겠지.

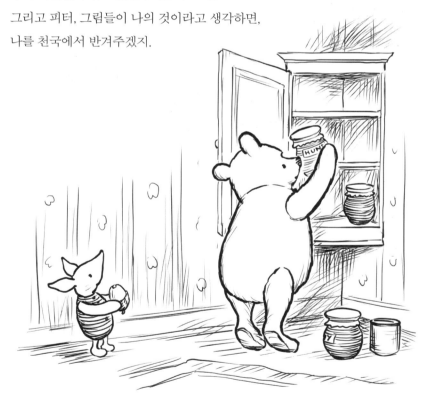

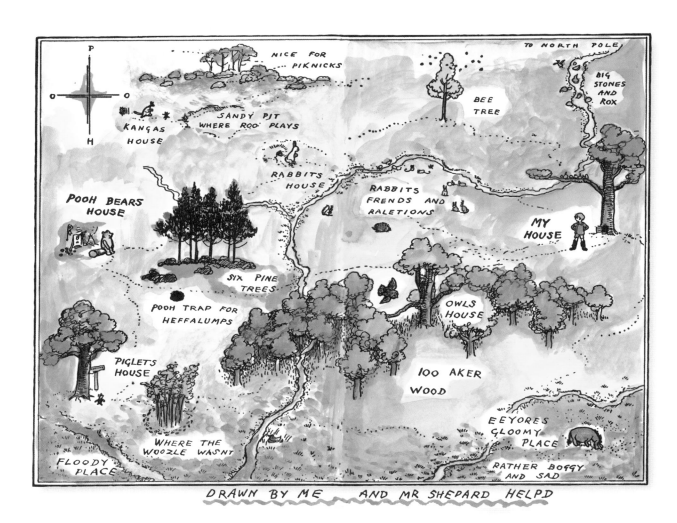

《위니 더 푸》(위)와 《이 세상 최고의 곰》(145쪽)의 속지

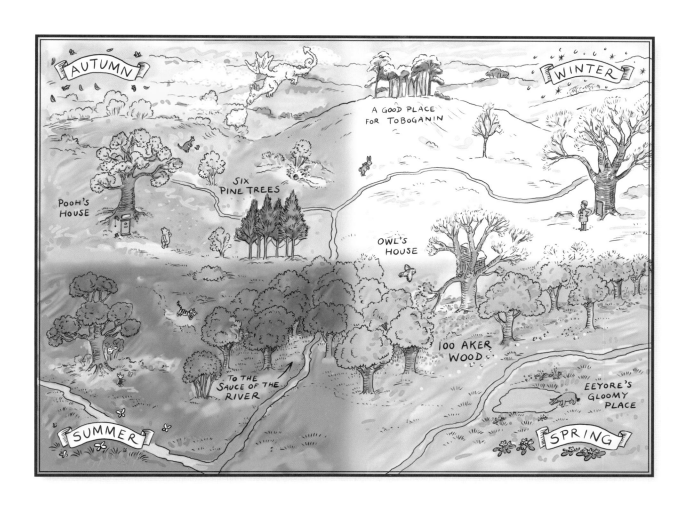

감사의 글

이 책은 셰퍼드 가족, 특히나 E.H. 셰퍼드의 손녀 미네트 셰퍼드와 그녀의 남편 로저 헌트의 도움과 지지가 아니었다면 나올 수 없었을 겁니다. 이분들은 항상 관대하게 기꺼이 도움을 주시면서 응원을 해주셨지요. 지금껏 보지 못했던 다양한 삽화와 그림들을 살필 수 있게 방향을 제시해주셨고, 미네트는 다정하게 서문까지 써주셨습니다. 자일스 헌트는 태즈메이니아에 있는 셰퍼드의 그림 은닉처를 실제로 찾아서 제가 관심을 가질 수 있게 해주셨어요.

서리대학교 도서관 및 학습지원서비스 책임자 캐롤라인 록의 지도하에 E.H. 셰퍼드 아카이브(서리대학교 아카이브 & 스페셜 컬렉션의 일부)의 직원들은 한결같이 유능하고 체계적이었으며 큰 도움이 됐습니다. 아카이브 & 스페셜 컬렉션 매니저 헬렌 로버츠, 컬렉션 매니지먼트의 아키비스트 멜라니 퍼트를 비롯해 모든 아카이브 & 스페셜 컬렉션 팀은 특히나 힘이 됐습니다. 이제는 레딩대학교의 아키비스트가 된 샤론 맥스웰은 초기 단계에서 중요한 역할을 해주었습니다.

이 책을 위해 조사를 해나가는 과정에서 우리는 마침내 1920년 시작된 E.H. 셰퍼드와 스펜서 커티스 브라운의 저작권 대행업체 간의 업무적 관계를 확인하게 됐습니다. 그리고 그 이후 커티스 브라운은 처음에는 E.H. 셰퍼드를, 그의 사후에는 셰퍼드 신탁관리자들을 대신해 셰퍼드의 상속재산을 대행하게 됐습니다. 스테파니 스웨이츠는 지속적으로 전문적인 길잡이와 실질적인 지원을 맡아주었고, 그리고 노라 퍼킨스, 에마 베일리, 케이트 쿠퍼는 늘 열정적이고 헌신적이었으며 일에 몰두해주었습니다.

LOM 아트는 제가 이전에 E.H. 셰퍼드와 제1차 세계대전 경험에 관해 쓴 책《셰퍼드의 전쟁》을 출판한 바 있고, 우리의 조화롭고 효율적인 관계는 계속 이어지고 있습니다. 그리고 제 편집자 피오나 슬레이터는 처음부터 저를 지지해주었고, 훌륭한 비평과 신중한 조언을 해주었습니다. 피오나 덕에 훨씬 더 좋은 책이 나올 수 있었습니다.

영국과 미국에서 푸 시리즈를 출간하는 에그몬트와 더튼은 감사하게도 다양한 출판본의 이미지를 사용할 수 있도록 허락해주었습니다. 특히나 영국 에그몬트의 캘리

팝락, 니콜 피어슨, 나타샤 왓킨스, 크리스티나 케네디와 더튼의 앤드류 카레, 줄리 스트라우스-가벨, 미국 디즈니의 마이클 혼에게 감사드립니다. 21세기 위니 더 푸의 후속편 《곰돌이 푸와 숲속 친구들》과 《이 세상 최고의 곰》의 삽화를 그린 마크 버제스는 인기 많은 책들로부터 그림들을 전재轉載할 수 있도록 아낌없이 도와주었습니다.

　일차적인 자료들에 더해 수많은 출판물들도 큰 도움이 됐습니다. 그중에서도 특히 롤 녹스(셰퍼드의 딸 메리의 의붓아들)가 편집한 《E.H. 셰퍼드 작품집The Work of E. H. Shepard》(1979), 서리대학교 학내 아키비스트였던 아서 챈들러의 《E.H. 셰퍼드 이야기The Story of E. H. Shepard》(2000), 제게 조언과 지지를 아끼지 않은 앤 스웨이트의 《A. A. 밀른A. A. Milne》(1990)과 《위니 더 푸의 눈부신 성공The Brilliant Career of Winnie-the-Pooh》(1992)등이 그렇습니다. 셰퍼드의 자서전 《기억 저편에》와 《인생 저편에》 덕에 그의 유년기에 대한 상세한 정보를 얻을 수 있었습니다. 애쉬다운 숲의 현대 삽화는 피터 프리랜드가 도와주었고, 쉘리 그린에 있는 셰퍼드의 작업실 사진은 브리짓 이코트가 친절히 제공해주었습니다.

　셰퍼드 트러스트의 이사 윌리엄 젠슨과 로버트 헌트, 니콜라스 바로우는 현명한 지침과 함께 프로젝트를 이끌어주었습니다. 뛰어난 작가인 제 여동생 소피는 훌륭한 조언과 제안을 아끼지 않았습니다. 루퍼트 힐과 푸의 신탁관리자 동료들 역시 감사하게도 프로젝트를 지지해주었습니다. 그리고 제 인생이 무너져 내리지 않도록 지탱해주는 트리시 헨더슨에게 거듭 감사드립니다.

　제 아이들, 로리와 마리나, 프레디는 저마다의 특별한 방식으로 도움을 주었고, 늘 고생하는 아내 아라비는 언제나처럼 이 책을 써나가는 과정에서 마지막 검토의 단계까지 반짝이는 눈으로 여러 어려움들을 견뎌주었습니다. 그녀가 없었다면 이 책은 나오지 못했을 겁니다.

　모두, 감사합니다!

"The bees are getting
Suspicious"

Picture Credits

Images appearing on the following pages © The Shepard Trust: 5, 9, 13, 16, 17, 18, 20, 21, 28-29, 37, 43, 44, 52, 62, 63, 78, 79, 84, 90, 106, 121, 134, 136, 137

Images appearing on the following pages © The Shepard Trust. Reproduced with permission from Curtis Brown: 11, 27, 39, 41, 45 (top), 48, 49, 50 (top), 51 (top), 54, 65, 67, 68, 69 (top), 70 (top and bottom), 71, 72, 75, 80, 82 (top), 83 (top), 86, 87, 88-89, 91, 94, 95, 96, 97, 98 (top) 102-103, 104 (top and bottom), 123, 124, 125, 133, 152

Images appearing on the following pages © The E. H. Shepard Archive, University of Surrey: 15, 23 (ref: EHS G 17 1d 1), 32 (ref: EHS H 22 1), 55 (ref: EHS H 24 5 11), 57 (ref: EHS G 6 3), 58 (ref: EHS G 6 4), 59 (ref: EHS H 22 1b 3), 61 (ref: EHS H 22 3d 5), 64 (ref: EHS G 6 5), 66 (top) (ref: EHS G 6 8), 74 (ref: EHS G 6 7), 99 (ref: EHS G 6 9), 100 (top) (ref: EHS G 6 6), 107 (ref; EHS H 22 1d 4), 117 (ref: EHS G 6 11), 135 (top and bottom) (ref: EHS G 6 1 and EHS G 6 2), 148 (ref: EHS G 6 9)

Images appearing on the following pages are illustrations provided by Egmont UK Ltd and printed with permission: 35, 42, 45 (bottom), 47, 50 (bottom), 51 (bottom), 53, 66 (bottom), 69 (bottom), 73, 77, 81, 82 (bottom), 83 (bottom), 85, 93, 98 (bottom), 100 (bottom), 105, 118 (top and bottom), 139, 140-141, 143, 144, 145, 146, 147, 151, 159

Image of Shepard's studio on page 22 © Bridget Eacott

Image of Milne and son on page 24 © Illustrated London News / Mary Evans Picture Library

Image of 'The Little One's Log' on page 36 first published by Partridge and presented courtesy of The Shepard Trust

Image of inscription by P. L. Travers on page 119 presented by Mrs A. E. A. Campbell and first published by Methuen & Co Ltd

Image of 'The Pooh Song Book' jacket on page 129 used by permission of Dutton Children's Books, an imprint of Penguin Young Readers Group, a division of Penguin Random House LLC

Colour stills from Walt Disney Productions' animated short Winnie the Pooh and the Honey Tree on page 132 (top and bottom) © 1966 Disney

Images of the 'Pooh Calendar' on pages 114 and 115 first published in Great Britain by Methuen & Co. Ltd. 1930. Used with permission from Egmont UK Ltd

Images of the 'The Hums of Pooh' on pages 109-113 first published in Great Britain by Methuen & Co. Ltd 1930. Used with permission from Egmont UK Ltd

Images of 'Winnie Ille Pu' on page 131 (top and bottom) first published in Great Britain in 1960 by Egmont UK Limited, The Yellow Building, 1 Nicholas Road, London, W11 4AN. Line illustrations by E.H. Shepard. Used with permission

Images appearing on the following pages provided by The Shepard Trust and first published by Methuen & Co. Ltd: 14, 127, 130

Every reasonable effort has been made to acknowledge all copyright holders. Any errors or omissions that may have occurred are inadvertent, and anyone with any copyright queries is invited to write to the publisher, so that full acknowledgement may be included in subsequent editions of the work.